AN ANCIENT MANUSCRIPT

OF

THE EIGHTH OR NINTH CENTURY:

FORMERLY BELONGING TO

ST. MARY'S ABBEY, OR NUNNAMINSTER,

WINCHESTER.

EDITED BY

WALTER DE GRAY BIRCH, F.S.A.,

Of the British Museum.

𝕷ondon:

SIMPKIN & MARSHALL, STATIONERS' HALL COURT.

𝖂inchester:

WARREN & SON, HIGH STREET.

—

1889.

CONTENTS.

CONTENTS

INTRODUCTION.

HISTORY OF THE NUNNERY OF ST. MARY, OR NUNNAMINSTER.

IT would hardly be reasonable to expect to find many precise notices of the very early religious foundation at Winchester, which in later days became so deservedly celebrated. Separated as its origin is by the long interval of a thousand years and more from the present time, the most one can hope to do is to rescue a few dim facts from the oblivion of the past, and to cast a few faint gleams of antiquarian light upon the pristine history of an institution which, however obscure its beginnings were, shone with effulgence unequalled by any similar institution in England before it became suddenly involved in the general proscription of all the religious houses in the land.

Probably the earliest edifice which adorned the site of Nunnaminster or St. Mary's Abbey, Winchester, was "the little monastery," *monasteriolum*, incidentally referred to by William of Malmesbury[1] in his account of the Bishops of Winchester. Relating the efforts of Bishop Aðelwold, who occupied the See from A.D. 963 to 984, to further the progress of religion, that author states that on the spot where Aðelwold placed the nunnery, of which more will be presently narrated, there had been before the Bishop's day a *monasteriolum*, in which Edburga, daughter

[1] *Gesta Pontificum*, Ed. Hamilton, Rolls Series, p. 174.

of King Edward the Elder, lived and died, but it was then, that is in Athelwold's period, nearly ruined. The exact words are:—"*Fuerat ibi antehac monasteriolum, in quo Edburga, regis Eduardi senioris filia, conversata et defuncta fuerat, sed tunc pene destructum.*"

William of Malmesbury, in accordance with his habit of introducing anecdotes into his history, forthwith makes a little digression respecting the love of religion which the nobly born Edburga evinced at the early age of three years ; her contempt for worldly treasures ; her powers of converting her companions ; her sanctity and humility ; and, consequently, the miracles which are connected with her history, both in life and after death.[2]

From another passage[3] in the same work we gather that some of the bones of Edburga were preserved with constant reverence in the Abbey of Pershore, co. Worcester, for there the glory of her miracles is more sought for than elsewhere.

Leland[4] declares that Edburga eventually became Abbess of this religious establishment at Winchester, nor is it unlikely. And, according to Tanner,[5] she was finally joined in the dedication of it with the Virgin Mary.

[2] "Edburga, vix dum trima esset, spectabile futuræ sanctitatis dedit periculum. Explorare volebat pater utrum ad Deum an ad sæculum declinatura esset pusiola. Posueratque in triclinio diversarum professionum ornamenta, hinc calicem et evangelia, inde armillas et monilia. Illuc virguncula a nutrice allata, genibus parentis assedit ; jussaque utrum vellet eligere, torvo aspectu secularia despuens, prompteque manibus repens, evangelia et calicem puellari adoravit innocentia. Exclamat cœtus assidentium, auspitia futuræ sanctitatis exosculatus in puella. Pater ipse arctioribus basiis dignatus sobolem : "Vade," inquit, "quo te vocat divinitas, sequere fausto pede quem elegisti sponsum." Ita sanctimonialium habitum induta cunctas sodales ad amorem sui sedulitate obsequii invitavit. Nec resupinabat eam prosapiæ celsitudo quod generosum putaret in Christi inclinari servitio. Crescebat cum ætate sanctitas, adolescebat cum adulta humilitas, in tantum ut singularum soccos furtim noctu surriperet, et diligenter lotos et inunctos lectis rursus apponeret. Devotionem ergo pectoris ejus et integritatem corporis miracula in vita et post mortem commendant plurima quæ custodes templorum viva voce melius pronuntiant."—*Ibid,* p. 174.

[3] *Ibid,* p. 298. [4] *Collectanea,* vol. 1, p. 413. [5] *Notitia Monastica.*

The precise dates of Edburga's birth and death are not recorded. That she was born during the reign of Edward the Elder, the extract given above appears to indicate. His accession took place in October, A.D. 901, and he died in 925.

This little monastery, or nunnery, to which the noble Edburga had added so much divine lustre, was founded, according to the Editors of the new *Monasticon*, either by King Alfred, father of Edward the Elder and grandfather of the royal lady whose religious life has been already recorded, or by his queen Ealhswið,[6] or perhaps by the combined desire of king and queen, about the end of the ninth century.

Of the character of these original buildings little is known. They were no doubt added to, perhaps considerably altered and rearranged, at the time of the second foundation which is about to be described. That the first edifice had a lofty tower is clear from a passage in Æthelwerd's *Chronicle,*[7] whereby it is shown that Archbishop Plegmund, A.D. 890–914, consecrated in the City of Winchester a lofty tower which had then lately been erected to the honour of the Virgin Mary. If St. Mary's tower can be shown to apply to any other edifice, of course the inference fails, but the new erection of the tower in the time of Plegmund and his consecration of it, points clearly to the contemporary building of St. Mary's Monastery by the King and its consecration by the Archbishop, after the usual manner of proceeding in these matters.

With the refoundation, or second foundation, of St. Mary's Nunnery, on the site of the original *monasteriolum*, we are not specifically concerned, so far as the consideration

[6] Called Ethelswitha, Alhswitha, Elswitha, and Alhswida, by various chroniclers.

[7] *Scriptores post Bedam,* ed. 1596, p. 482.

of the Manuscript, which forms the *raison d'être* of this
volume, goes.　But it will be worth while to take a cursory
glance at its history, and more particularly so as I am able
to add a few more facts to the somewhat meagre history
of the house which has been given by the editors of the
new *Monasticon.*

Ealhswið's foundation, in which she, as principal
patroness, appears to have received the assistance of Alfred,
was unfinished at her death, which has been variously set
down at 903,[8] 905,[9] 909[10]; while Æthelwerd's Chronicle seems
to place it considerably earlier.　Edward the Elder, son of
Alfred and Ealhswið, undertook and carried out the com-
pletion of the Monastery.　He died in A.D. 925, and it is
probable that the institution was left in a flourishing
condition at his death, presided over by his daughter
Edburga, of whom we have already made some notice.

The editors of the *Monasticon* quote from Milner's
History of Winchester [11] the belief that the Abbey was not
originally well endowed ; and show, on the support of the
Trussell MSS., that for its better support King Edmund,
son of Edward the Elder, settled upon it a toll to be
collected of all merchandise passing by water under the
city bridge, or by land under the east gate.　But notwith-
standing this, poverty and decay had taken possession of
this royal foundation very shortly after its first beginning, for
in the time of King Edgar, A.D. 957–975, Aðelwold, Bishop
of Winchester, a man of considerable force of character,
undertook the restoration and resuscitation of the establish-
ment in a manner befitting its origin and capabilities.
Various dates have been assigned to this new foundation ;
probably that of the Anglo-Saxon Chronicle, which places

[8] Hoveden.　　　　　[9] Annals of Winchcombe.
[10] Annals of Hyde.　Harl. MS. 1761, f. 14.　　　[11] ii, 189.

it in A.D. 963, is fairly correct, and from that time forward the house became the retreat of many West Saxon ladies of the highest rank, who regulated their discipline and carried out their religious observances in accordance with Æthelwold's rules,—according to the editors of the *Monasticon,* " a new Benedictine concordat which had then been recently settled by himself and Archbishop Dunstan."

The list of Abbesses is by no means complete, but the Compotus Rolls of Froyle Manor in Hampshire, now in the British Museum, and other original records, enable a few gaps which have been left by Dugdale's editors to be filled up.

> Ethelritha, or Etheldrida, A.D. 963.
> St. Edith, in the time of King Edgar.
> Beatrix, succeeded by
> Alicia, A.D. 1084.
> Hawysia, about A.D. 1120.

The hiatus here may, perhaps, be in part accounted for by the destruction of the Abbey in A.D. 1141, during the wars between Stephen and the Empress Matilda, when the larger part of the city fell a prey to the flames.

> Claritia, elected A.D. 1174.
> Agnes,[12] died 3 Kal. Sept., A.D. 1265, and after twenty-nine years' rule was succeeded by
> Eufemia, a nun of the same place, elected 3 Id. Sept., A.D. 1265. She died 12 Kal. Dec., A.D. 1270, and was succeeded by
> Lucia, who was elected in A.D. 1270.
> Matilda occurs in her fifth year, A.D. 1281–2,[13] which indicates her accession in A.D. 1276.
> Maud Peccam, elected A.D. 1313.
> Maud Spine, elected A.D. 1338.

[12] Her first year appears to be 1236, vide the Compotus Roll of Froyle:—Add. ch. 17457-17478, 17462; and Add. ch. 13338-9.

[13] Add. Ch. 17519.

Margaret Molins, elected A.D. 1349.

Christiana, or Christina Wayte, elected A.D. 1364, but there is an indication that she was earlier.[14]

Alicia de Mare [15] held the abbacy for eighteen years, A.D. 1365–6 to 1383.

Johanna Deymede,[16] for twenty-five years, A.D. 1384–5 to 1407.

Maud Holme, elected A.D. 1410.

Christiana Hardy,[17] sat for three years, A.D. 1414–1417; but there is evidence of her being a little later.[18]

Agnes Denham,[19] held the abbacy for twenty-six years, A.D. 1418–1444.

Agnes Burton or Buryton, thirty-eight years, A.D. 1448–9 to 1486.

Joan, or Johanna, Legh,[20] thirty-two years, A.D. 1486–1505. She really appears to have held the position of Abbess for more than thirty years, A.D. 1527.[21]

Elizabeth Shelley, elected 1527, in whose time the surrender was carried out, notwithstanding that she succeeded in obtaining royal letters patent, under the Privy Seal, dated 27 August, 1536, by which her Abbey was, although shorn of some valuable property, new founded by the king, and managed to subsist for four years, after the grand Priory of St. Swithun and Hyde Abbey had fallen before the advance of the general destruction. This respite was no doubt due to the regularity and piety practised by the inmates of the Abbey, as well as to the rank and birth of many whom it sheltered.

[14] Add. ch. 17479, "the third year of Christina, 1363-4."

[15] Add. ch. 17480 to 17496. [16] Add. ch. 17497 to 17508.

[17] Add. ch. 17509, 10. [18] Her first year, 4 Hen. V, 1416–7. Add. ch. 17562.

[19] Add. ch. 17511, 13, 14. [20] Add. ch. 17516–18.

[21] Add. ch. 19729–31.

HISTORY OF THE MANUSCRIPT.

I.—PALÆOGRAPHY.

THERE are three aspects under which this MS.[22] claims consideration :—

1. The Palæographical ;
2. The Historical ; and
3. The Liturgical.

THE PALÆOGRAPHICAL DESCRIPTION is the first to be considered. The MS. is written on stout vellum in forty-one leaves, measuring 8½ by 6¼ inches. There are twenty-one lines to a page in the original portion which I have called A. The first quire, which contained the Passion of our Lord from the Gospels of St. Matthew and St. Mark, is wanting. It contained eight or ten double pages. The second quire (folios 1—10) begins abruptly in the middle of the narrative of the Passion from the Gospel of St. Mark. The third quire consists of nine double pages, (folios 11—19). It is signed iii on the lower margin of folio 11. A leaf has been cut out between folios 17 and 18 before the scribe began to write on the later folio, for the sequence of the text is intact. A narrow slip running up the back alone indicates the fact of the missing leaf. The

[22] Harley 2965, in the British Museum.

fourth quire (folios 20—31) is signed iiii on the lower
margin of folio 20. It now consists of twelve folios. A
leaf has been cut out, as is indicated by a narrow slip along
the back, between folios 20 and 21 and another between
folios 21 and 22 ; but in each case this has been effected
before the scribe commenced his task on the leaves sub-
sequent to those mentioned. This quire would thus have
contained seven double pages had it been perfect when
delivered by the master of the scriptorium to the scribe.
The fifth quire (folios 32—36) is signed v on the lower
margin of folio 32. Originally it consisted of three double
pages, but one has been cut away between folios 32 and 33,
in this case unfortunately after the writing of the text had
been carried out. By this disaster we lose the latter
portion of the prayer, "De judicio futuro"; and what is
more to be regretted, the title of the metrical piece or
hymn to the Eucharist, the true nature of which has been,
in consequence, overlooked in the Catalogue of Ancient
Latin Manuscripts in the British Museum. The sixth
quire contains only two double leaves (folios 38—41).
Some of the pages (*e.g.*, folios 1, 37*b*, 38*a*, 40*b*) have
been stained. According to the authority just cited the
MS. was written in England in the Eighth century.

I subjoin an account of the principal orthographical
peculiarities of the MS.

ACCENTS.—A single accent (′) is employed occasionally
and arbitrarily throughout the volume, most frequently over
monosyllables, and sometimes to mark syllables as—

> és. fol. 1*b*.
> (ˆ) is used in têr. fol. 6.
> híi. fol. 16.
> ós. fol. 16.
> á plantis (C). fol. 40.

PUNCTUATION.—The only stop in regular use through-
out is the middle comma (,), but (.,) a full point followed by
a comma, not infrequently occurs ; generally, when so used,
being at the end of a paragraph. The mark of interroga-
tion is not employed after questions, but the comma :—

> Numquid et tu ex discipulis es hominis illius,
> Nonne ego te uidi in horto cum illo,
> Ergo rex es tu,
> Unde es tu, etc.

FORMS OF LETTERS :—

The *a* has several forms,

 (1) The (∞), like two c's conjoined or like oc conjoined, as in
 sacerdotes, fol. 3 ; tradebat, fol. 11 ; iracuntiam, fol. 18 ;
 manibus, fol. 25.

 (2) The broken-backed *a* (ɑ), in acetum, fol. 10*b*.

 (3) The *a* of ordinary form.

 ę, œ, and æ are used for the diphthong æ.

The *d* has two forms,

 (1) ð or ẟ, as in de doctrina, fol. 12.

 (2) The ordinary d with straight stroke ; this is not so frequent.

 (3) The *d* with horizontal stroke also occurs (—ꝺ), as in Ad
 Ihesum, fol. 15*b*.

The *e* lends itself very generally to combination by way of mono-
 gram with the following letter, as for example :—et, petra,
 fol. 4 ; er, sacerdotes, fol. 3 ; ex, exclamabat, fol. 3 ; es,
 audientes, fol. 3, es, fol. 13 ; en, enim, fol. 10 ; eg, ego,
 fol. 11 ; egn, regno, fol. 5.

The *g* is sometimes combined with the following letter :—gr,
 gratias, fol. 5 ; gn, lignum, fol. 34.

The *i*, sometimes below the line :—sortiamur, fol. 15.

l sometimes drops below the line :—discipulum, fol. 15 ; populus,
 fol. 10 ; voluisti, fol. 19.

Two forms of *n* are used :—

 (1) The ɴ, or capital, as in dñs, fol. 17.

 (2) The usual n in nr̃i, fol. 19.

r is very much like n, but the second member is more rounded at the base :—

 (1) *n*, pro, fol. 17.

 (2) A second form of *r* has a long tail and curves, ɾ, in patri, fol. 17 ; junior, ministrator, fol. 5*b*.

s has two forms :—

 (1) The capital s, in esset, fol. 5*b*.

 (2) The long-tailed form, ſ, precessor, fol. 5*b*.

t, in addition to the usual form :—

 (1) ᴛ

 (2) has a second or capital form, ᴛ, as in dixit, fol. 6.

u is used for v also, but capital V occurs, in Va., fol. 3.

The capitals and initials are very elegant, and have some interesting peculiarities ; for while the body of the writing is in round minuscules, with occasional use of small capitals or majuscules, and the titles or colophons are in red, generally in minuscules, but in several instances (fols. 4, 16*b*, 18*b*) in large fanciful letters, the large minuscules which stand for capitals at the beginning of sentences or members of sentences are filled with yellow, red, or green, and in A are surrounded with red dots.

 Of these the forms of O are (1) the usual one, and (2) an angular form ⬦, fol. 4, 16*b*, 18*b*.

 The square ⊏ for C, fol. 4, 16*b*, 18*b*.

 The Σ for S, fol. 4, 16*b*, 18*b*.

 The |-'-| for M, fol. 4, 16*b*, 18*b*.

 The Greek ∏ for P in Passiones, fol. 16*b*.

 The round G in fol. 16*b* and the square 匚 in fol. 18*b* are notable.

 The monogram ⅄ = us, in sollemnitatibus, is remarkable, fol. 18*b*.

ABBREVIATIONS AND CONTRACTIONS.—Among others, the following forms are of general interest :—

÷ = est, fol. 8.

h' = autem, fol. 11, 12*b*.

āt = autem, fol. 10*b*, 10.

ɘ=eius, fol. 10, 15*b*.
eğ=ergo, fol. 13.
⫪=enim, fol. 8*b*.
ɔ=con, in confirma, fol. 22, condidisti, fol. 21.

dĩ=Dei, fol. 8.
ihˢ=Ihesus, *passim.*
ñ=non, fol. 11*b*.
dx̃=dixit, fol. 9*b*.
tc̃=tunc, fol. 10.
om̃p=omnipotens, fol. 21*b*.

☐ =ti, in peccati, fol. 18.

☐ =tia, in abundantia, fol. 30*b*.

ORTHOGRAPHY.—The examples given below are of interest to the student of early mediæval Latin:—

cedebant = cœdebant. fol. 1.
respondis = respondes. fol. 1*b*.
concilio = consilio. fol. 1*b*. concilium. fol. 8.
inponunt. fol. 2*b*.
haue = ave. fol. 2*b*.
harundine = arundine. fol. 2*b*.
inluserunt = illuserunt. fol. 2*b*.
inludentes = illudentes. fol. 3. inludebant. fol. 8, 11.
conficiabantur = conviciabantur. fol. 3.
Heliam = Eliam. fol. 3.
spongeam = spongiam. fol. 3.
currrens = currens. fol. 3.
hostium = ostium. fol. 4, 12.
oportunitatem = opportunitatem. fol. 4*b*.
occurrit = occurret. fol. 5.
diuinitum = definitum. fol. 5*b*.
cantavit = cantabit. fol. 6.
confortans. fol. 6*b*.
arriculam = auriculam. fol. 7.
existis = exiistis. fol. 7*b*.
interfallo = intervallo. fol. 7*b*.
hebræicis. fol. 11*b*.
hostiariæ, hostiaria = ostiariæ, ostiaria. fol. 12.

iracuntiam = iracundiam. fol. 18.
liberauit = liberabit. fol. 18.
inrigata = irrigata. fol. 23.
alapes = alapæ. fol. 25*b*.
obprobria = opprobria. fol. 25*b*.
inrisione = irrisione ; inrisionem = irrisionem. fol. 26.
honus = onus. fol. 26*b*.
curbasti = curvasti. fol. 27.
reffero = refero. fol. 27*b*, etc.
pullutis = pollutis. fol. 27*b*, 30*a*.
dispero = despero. fol. 28*b*.
exercitum = exercituum. fol. 28*b*.
suppremo = supremo. fol. 29*a*, 29*b*.
conlapsa = collapsa. fol. 30*b*.
laue = labe. fol. 30*b*.
adflictos = afflictos. fol. 31*b*.
inmeritis = immeritis ; inmaculatum = immaculatum. fol. 32*a*
inlumina = illumina. fol. 32*b*.
æpulentur = epulentur. fol. 32*b*.
susteneo = sustineo. fol. 34.
inmortale = immortale. fol. 34*b*.
 etc. etc.

CARELESSNESS OF THE SCRIBES.—Some of the irregu-
larities noticed above may be merely due to the carelessness
of the scribe, which occasionally exhibits itself and in various
ways, as for example :—

diuinitum = definitum. fol. 5*b*.
interfallo = intervallo. fol. 7*b*.
inmici = inimici. fol. 9.
intellegentiam. fol. 19.
exercitum=exercituum. fol. 19*b*.
poposco=posco. fol. 21.
elimenta = elementa. fol. 21, 28.
quadragesimo = quadragesima. fol. 22.
delinquerim = deliquerim ; delinqui = deliqui. fol. 22*b*.
inconcusam=inconcussam. fol. 23*b*.
remisionem=remissionem. fol. 24, 25, 31, 33, 34.
redemi=redimi. fol. 24.
prumta=prompta. fol. 24*b*.

lauaberis=lauaveris. fol. 24*b*.
genium=genuum. fol. 24*b*.
pulsisti=pulsasti. fol. 25.
manum=manuum. fol. 25, 26*b*, etc.
absciso=abscisso ; abscisam=abscissam. fol. 25.
dispicias=despicias. fol. 27*b*, 35.
supplico ut meum pectus solve=solvas. fol. 27*b*.
brachis=brachiis. fol. 27*a*.
juseris=jusseris. fol. 27.
penitrando=penetrando. fol. 29*b*.
cernebaris=cernebas. fol. 29*b*.
putridinis=putredinis. fol. 29*b*.
repleata=repleatur. fol. 30*b*.
sumopere=summopere. fol. 31*b*.
loquere=loqui. fol. 34*b*.
contra omnibus inimicis, etc. fol. 34*b*.
suggentem=suggerentem. fol. 34*b*.
in tua proximique amore. fol. 34*b*.
interpelle=interpella. fol. 35*b*.
decorem=decorum. fol. 36.

At the same time, it must not be forgotten that mediæval Latin was a living language, and as such, subject to the law of changes.*

II.—HISTORICAL ACCOUNT.

As for the HISTORICAL aspect, which next claims attention, very little can be ascertained regarding the history of this MS.

That it was originally compiled for the use of an abbess or head of a nunnery is clear from the concluding sentences of the prayer on folio 20, " Oratio de natale domini."

There are not many instances where gender is indicated in the prayers, and I have tabulated the following :—

* See Chas. Thurot, *L'Hist. des doctrines grammaticales au moyen âge*, 1868, noticed in the *Rêvue Critique*, 1870.

me *indignum.* fol. 19*b.*
Conserua in me *misero.* fol. 20*b.*
pro me *indigno.* fol. 21*a.*
commoda mihi *indigno.* fol. 21*b.*
* *inconcusam* ab inimici emissione me custodiat. fol. 23*b.*
Da mihi *miserrimo.* fol. 24, 31*a.*
ut . . . *purificatus* ac *sanctificatus* redemi merear. fol. 24.
somno *deditus* sensu *sopitus,* etc. fol. 24*b.*
* concede mihi *peccatrici.* fol. 25*b.*
pro me omnium *reo* malorum, fol. 26.
circumdatus sum. fol. 26.
implorandi. fol. 26*b.*
mihi cunctis *involuto* sceleribus. fol. 26*b.*
solve a me *misero.* fol. 27.
ut non *nudus* sed *indutus* intrare merear. fol. 27.
ne me *indignum* dispicias. fol. 27*b.*
me *humillimum.* fol. 27*b.*
a me *misero.* fol. 29*a.*
Meque *defunctum* suscipe. fol. 29*a.*
pro me *misero.* fol. 30*a.*
ne *indignus* efficiar. fol. 30*b.*
concede mihi *indignissimo.* fol. 31*a.*
Praesta mihi, licet *indignus.* fol. 31*b.*
ut possim *securus* migrare. fol. 32*a.*
ut tibi semper sim *devotus.* fol. 32*b.*
cum sanctis *adunatus.* fol. 32*b.*
ne me derelinquas *unum* et *miserum famulum tuum.* fol. 34*b.*
indignum famulum tuum. fol. 35.
Ego infelix quod in baptismo *pollicitus* sum. fol. 35.
quibus malis *circumdatus* sum. fol. 35*b.*
mihi *peccatori.* fol. 35*b,* 36*b.*
fac me *castum.* fol. 35*b.*
frater vel soror. fol. 41.
* *peccatrice vel peccatori.* fol. 41.

This preponderating use of the masculine is naturally
to be looked for in a collection of prayers derived from
various sources, and compiled for use as a Service book at a
period when the services of the Church were in a very rudi-
mentary and unformed state. The masculine form included,
as it does also in the Testaments, the feminine as well, and
the reader of the prayers would alter the gender if required,
when using the book. But, on the other hand, the occurrence

of the two feminine forms which are shown in the fore-
going list, especially the second example, *concede mihi
peccatrici*, appear to me to indicate that the MS. is the
work of a woman unconsciously using a feminine word,
and is intended for a woman's use.

This use of the feminine adds weight to the theory that
the MS. was for use by the head of a nunnery. The
particular institution for which it was compiled cannot be
ascertained, as there is nothing in the MS. to indicate it.
Perhaps it was prepared for no particular place, but to
await any demand which might arise. From the entry
respecting Ealhswið's boundaries, the MS. probably was
acquired by that royal lady not long after its preparation,
if its palæographical peculiarities must take it so far back
as the eighth century. I am, however, more inclined to
date the writing in the ninth century, because although the
first part is of the class generally styled eighth century, the
bold large letter drops away gradually, and gives place
imperceptibly to a smaller, closer, and less distinctive script.
It would seem that the scribe was copying a manuscript of
the eighth century, and began the task with an intention
of copying what to him was an old-fashioned hand. As
the task proceeded, the imitation, or perhaps unconscious
similarity, became less keen, and the scribe fell into his own
proper style of writing ; hence the difference between that
of folio 4*b* and 20, when compared together, and again
between each of these and folio 30 : the writing on folio 20
in fact takes a middle place between folios 4*b* and 30. The
use of the early form of *a*, like *o* and *c* united, is frequent in
the first folios of the codex, but it gives place to a newer
form, and towards the end of the first hand is altogether
lost. Thus we have :—

> fol. 4*b*, *a* occurs 44 times, of which 34 are of the *oc* form.
> fol. 20, 34 times, 17 times of the *oc* form.
> fol. 30, none of the *oc* form.

But whether the royal Ealhswið herself was at one time the possessor of the MS. or not—and it is natural to suppose that the book did belong to a personage of some importance—there can be no doubt that it has a close connection with the abbey she founded in the city of Winchester, of which some notice has already been given. For in the early part of the tenth century some one who had access to the book—not improbably the Abbess of the time—selected a suitable space left blank on folio 40*b*, to solemnly record in a book manifestly held in veneration the boundaries of the property which the queen had within the city.

Nothing more is known of the history until after the dissolution, when we find on folio 37*b* a shield of arms in trick, apparently of the seventeenth century, stamped from a coarsely cut block. This is at the foot or lower margin of the page which contains the rubric of the LORICA (see p. 37). The arms are here reproduced : a chevron between two roses in chief and a fish naiant in base. I have given some account of the family to which this coat of arms appertains in a subsequent part of the Introduction.

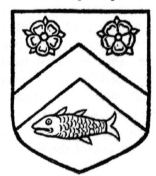

The MS. was, finally purchased by Robert Harley, first Earl of Oxford, of John Warburton, of co. Somerset, in the

year 1720. The following extract from the Diary[23] of Humphrey Wanley the Earl's librarian is of interest :—

"6 July, 1720. I had a letter from Mr. Warburton, pretending that a Person of Honor desire's to buy his MSS. and that he had rather sell them to my Lord, etc. Upon Deliberation hereupon, and taking this motion of his Person of Honor to be a mere Sham ; and his Resolution to part with his Roman Altars, to be at Ten times their Value, if he can get it ; besides, finding him to be extremely greedy, fickle, and apt to go from his Word ; I thought it would be for the best not to be too forward in sending him any Answer, but to lett him send or Come again to me."

"7 July, 1720. Mr. Warburton found me out there [at the Genoa-Armes], and besought me to resume his Affair, which he woul'd again putt into my Hands ; and take what I would allow ; but earnestly beg'd of me to get him more Money of my Lord, than what I before brought him. I look'd Cool, made no promise, but that I would write to my Lord."

"13 July, 1720. Mr. Warburton came to me at the Genoa-Armes, and then took me to another Tavern, and kept me up all the Night, thinking to Muddle me and so to gain upon me in selling his MSS., etc. But the Contrary happened, and he induced to Agree to accept of the Sum he offered at the first, without the Advancement of a single Farthing : and he promised to bring them to me, on the Fourteenth by Six a-Clock."

"14 July, 1720. Mr. Warburton wrote to me that he was so disordered by OUR late Frolic (which, by the way, was all his own) that he could not bring the Things till the Fifteenth by Six a-Clock."

"15 July, 1720. This Evening Mr. Warburton came to my Lodgings and brought with him his MSS. and the two Pictures ; and I paid him 100 guineas in full for them, and some Brass-pieces of Antiquitie which were carried to be shown to the Earl of Pembroke. A Sufficient List of his MSS. was taken the 21 of June last, and sent to my Lord ; however, I will again describe them more briefly, that these individual books may be Hereafter the better known."

[23] MS. Lansdowne, 771, fol. 25*b*.

"16 July, 1720. My Porter actually brought the said MSS. and Pictures hither ; being

.

13. Passio D.n. J.C. sec. Marcum, Lucam, et Johannem.
 Oratio S. Gregorii Papæ Urbis Romæ.
 Orationes S. Augustini in Sanctis Sollemnitatibus.
 Oratio ad SS. Trinitatem.
 Pro Dolore Oculorum.
 Termini Agelluli, quem apud Wintoniam possidebat
 Ealhswith : Anglo-Saxonice.
 Confessionis et Absolutionis formula.
 Codex, maximam partem, videtur exaratus ante Mille
 annos. 4to. membr."

III.—LITURGICAL ACCOUNT,
AND DESCRIPTION OF THE ADDITIONAL ARTICLES.

WE now come to the LITURGICAL aspect of the MS. According to Mr. Warren, whose introduction to the Leofric Missal cannot be too highly commended to students of this class of MSS., Muratori,[24] he tells us, asserts that nothing is known, and that nothing can be known, about the character of the Roman Liturgy during the first four centuries after Christ ; but as a matter of fact our uncertainty, if not our ignorance, as to its exact nature extends to a much later date. Such phrases as "the Gregorian Sacramentary," "the Gregorian Canon," etc., in common use among liturgical writers, lead the ordinary reader into the supposition that we have contemporary evidence about its character and contents. But from the inspection of two lists given by Mr. Warren[25] two

[24] p. xxxiii. [25] l. c.

important points are established :—1. That we have no surviving documentary evidence as to the contents of the Gregorian Liturgy earlier than the reign of Charlemagne (the close of the eighth and beginning of the ninth century). 2. That all important extant MSS. which have been printed or collated, were written north of the Alps, and mostly within the geographical boundaries of France, if we may use that term in the extended sense which it bore in the earlier part of the ninth century.

A third and equally important point, and one which has been strangely overlooked by Mr. Warren, is that no two MSS. appear to contain exactly the same composition or arrangement of services, but all have pieces particular to themselves and found in no other codex. The Leofric Missal is evidently due, as far as the authorship of the text or adoption of some of its phraseology is concerned, to the same sources as those which contributes to the Nunnaminster Book, for, as I have shewn in footnotes, I have occasionally been able to point to similarities of diction and corresponding paragraphs and pieces. If those who compiled the Service books of the eleventh century drew material from manuscripts of the eighth or ninth centuries, it is only reasonable to admit that a conventional channel was recognised by the compiler, who took care to adopt phrases which were to him authorised by their antiquity, and which he knew, or at least was justified in assuming, had in turn been derived or adopted from, or in some legitimate and orthodox manner rested upon, productions, even older still, of those properly qualified to speak and write. Hence this venerable MS., which is here for the first time printed, plays a paramount part in the history of the Liturgy of England. Simple in the extreme as its original contents show it to be,—namely,

the accounts of the Passion of our Lord as narrated by the
four Evangelists, followed by a short series of Prayers or
Collects, the greater part of which follow the order of our
Lord's Life and Passion, which are in their turn succeeded
by a few metrical pieces,—it stands half way between the
more elaborate Service book of the ninth and later centuries,
and the even simpler practice of a more archaic Christian
community, of whose Services we are told nothing can be
known.

It is also shown by Mr. Warren that an immense
number of codices were written by order of Charlemagne,
and under the fostering care of Alcuin, foreign copies being
introduced into France in large numbers for the purpose of
transcription, especially for England, where the Roman
Liturgy had been in use since the seventh century.

It is curious to observe that here, as in other cases,
the idea of magic art is in some way connected with
the religious idea. The additions of (1) a prayer "contra
uenenum," (2) the "lorica Lodgen," (3) an invocation "pro
dolore oculorum," and (4) an obscurely worded charm,
show how narrow was the line which separated the belief
in the divine unseen from the belief that the powers of evil
were capable of being rendered innocuous by the use of
specific formulæ. The science and practice of medicine
among the primitive minds of the Anglo-Saxons ran
strongly in the lines of magic, incantation, and charms, as
may be clearly seen in Cockayne's *Leechdoms, Wortcunning,
and Starcraft of Early England* (Rolls Series), 1864. In
the same way the science and practice of the Christian
Religion, which, as far as England is concerned, was in a
very rudimentary condition in the eighth and ninth century
(speaking popularly, and only of the centres and systems
which were then developing), was to the lay and inex-

perienced mind inseparable from that which it had followed upon and supplemented. Diseases and maladies, whether congenital, hereditary, or accidental, were as firmly believed by the native of England as by the Jew of Palestine in the Mosaic period to be the work of evil powers, and, as such, to be removeable if the proper course was taken to remove them. To this current of opinion we owe the introduction of the later articles into this MS. and into others of the same class.

Mr. Warren finds the same objectionable element in the Leofric Missal, wherein occur many and lengthy exorcisms, which have now been wisely removed in part from the Roman, and entirely from Anglican Offices. They include, he writes, statements about the possession of inanimate things as well as animate beings by the devil, lengthy enumeration of the various parts of the body and of the different diseases to which they are subject, prayers for delivery from the attacks of monsters and from the powers of necromancy. Apart from these, we have in that Exeter codex, as also in this of Winchester, a small collection of ancient prayers, possessing almost an epigrammatic beauty of construction, and appropriate for the use of pious Christians on many occasions.

THE GOSPELS.—The narratives of the Passion of our Lord have been collated by me with the Vulgate Edition, and also with Tischendorf's Edition of the Amiatine Codex. It is worthy of note that this MS. has many readings in accordance with the Amiatine and opposed to the Vulgate, as will be noticed by an examination of the footnotes to the text. An especial feature, which is common both to this MS. and the Amiatine Codex, is the method of division of sentences into short limbs, each introduced by

a capital letter. The Vulgate Edition does not follow this practice.

The selected passages from the Gospels are followed by a PRAYER entitled " Prayer of Saint Gregory, the Pope of the City of Rome," and another entitled " Prayer of Saint Augustine on holy solemnities." After these follow a Prayer or Collect, " Concerning the condition of Angels," and another entitled " Praise of God Almighty."

Then follows A SERIES of forty-three Prayers or Collects, arranged for the most part in the order of the life of our Lord. They are short and apposite, several of them indicating considerable thought in their compilation. They refer to, and deduce lessons from, the various events in the Lord's life, and are thus described :—

1. Prayer concerning the Lord's birth.
2. Concerning the Lord's birth.
3. On the Lord's birth.
4. Concerning [His] food.
5. Concerning the circumcision.
6. Concerning the Epiphany.
7. Concerning Baptism.
8. Concerning the forty days' fast.
9. Concerning the Lord's progress.
10. Concerning the water turned into wine.
11. Concerning the congregation of the Apostles.
12. Concerning the five loaves.
13. Prayer to the Lord's tears.
14. Prayer upon the Lord's Supper.
15. Again a prayer on the Lord's Supper.
16. Concerning the bending of the knees.
17. Concerning the kiss of Judas.
18. Concerning the ear cut off.
19. Concerning the judgment of the Governor.
20. Concerning the divers sufferings of the Lord.
21. Concerning the Lord's crown of thorns.
22. Concerning the derision of the Lord.

23. Concerning the Lord's cross.
24. Concerning the vestment of the same.
25. Prayer concerning His neck.
26. Concerning His arms and hands.
27. Concerning the seven gifts of the Holy Spirit.
28. Again concerning the suffering of the Cross.
29. Concerning the darkness.
30. Concerning the thief.
31. Concerning the vinegar and gall.
32. He gave up the ghost.
33. Concerning His closed eyes.
34. Concerning the nostrils.
35. Concerning the ears.
36. Concerning the Lord's side.
37. Concerning the sepulchre.
38. [He descended] into hell.
39. Concerning the Lord's resurrection.
40. Again concerning the resurrection.
41. Concerning the penitence of Peter.
42. Concerning the Lord's Ascension.
43. Concerning Pentecost.

This long series of Collects is followed by another, "Concerning the future judgment," which probably belongs to it and aptly terminates the liturgical aspect of the arrangement. From the absence of rubrics beyond the descriptive title, it is impossible to say on what days and under what circumstances these prayers or collects were to be employed. It is, however, reasonable to suppose that they were for special and private use at the Church seasons to which they so clearly refer. And the occurrence of singular and the avoidance of plural forms, when the person praying is indicated, helps this view. It is difficult to say how this collection terminated, for the article, "De judicio futuro," ends abruptly at the bottom of fol. 32*b*, and the next leaf is lost.

At folio 38 a fresh COLLECTION of pieces begins. Here

there does not appear to have been any very particular system of arrangement. The first article (of which, unfortunately, the title has perished with the missing leaf between 32 and 33), I have ventured to call a "Sacramental Hymn," although it is included among the "General Prayers" in the description of the MS. for the Museum Catalogue. The metre is evidently based upon sound rather than quantity of the syllables, and several of the lines are faulty, but the general idea is to produce a line of four feet of two syllables each, irrespective of elision or quantity. For example :—

> " Dignare ergo petimus
> Sancti hujus mysterii
> Participes nos fieri
> Ad laudem sui nominis," etc.

This peculiar style of versification is very common in Latin and French MSS. of the early and middle ages.

This is followed by another poem or hymn entitled "Oratio" or Prayer, but really a hymn of invocation to the Father, written, not without faulty lines and imperfect feet, in the same metre of four feet of two syllables each :—

> " Peccata nobis ablue
> Miserere nobis Deus
> Per Trinitatem rogamus
> Adesto nostris precibus," etc.

I have divided the poem into five stanzas of four lines each, but of course this division is purely conjectural, for no indication of such a division is given in the MS.

To this succeeds another piece, entitled " A Holy Prayer." It is written in prose, and begins with an ejaculatory passage founded upon the words of our Lord on the Cross. It is much to be regretted that only one line of the text of this piece is preserved, the remainder being lost,

together with the leaf which contained it, which should stand between folio 33 and folio 34.

Folio 34 begins in the middle of a Prayer of Confession. The title and commencement is lost, with the previous leaf. Then come two general prayers ; a prayer to St. Michael the Archangel ; a prayer to St. Mary the Virgin ; a prayer to St. John the Baptist ; and a prayer of which the descriptive part of the title is lost. Then follows a prayer for general pardon ; two short prayers ; and a very interesting prayer against poison, added in another handwriting, but of contemporary antiquity. The especially poisonous creatures whose virus is pointed out specifically are : the *draco*, or dragon ; *uipera*, or viper, probably generic of all serpents : "that *rubeta* which is called *rana*"; "that bush-toad who is called frog";[26] the *scorpius*, or scorpion ; the *regulus*, a cockatrice or basilisk ;[27] and the *spalagius*, or venomous fly.[28]

The next article, "the LORICA OF LODGEN, which he composed in the year of danger, and others say that great is its virtue if it be chanted thrice a day," is of the highest interest. This copy is the oldest known. Next in order of date (if not coeval), is the eighth century Latin copy, with interlinear Anglo-Saxon Gloss, in the Public Library of Cambridge University, ll. 1, 10, fol. 43. The third is the Darmstadt MS., No. 2106, of the end of the eighth century, from which Mone prints in his *Lateinische Hymnen des Mittelalters*, Freiburg, 1853, vol. i, p. 367. The fourth is

[26] *cf. Rubeta*, tadie ; *rana*, frogga, Anglo-Saxon vocabulary ed. Wülcker, vol i, col. 320, lines 23, 24 ; *rubeta*, tadde, semi-Saxon vocab., *ibid.*, i, 544, 7 (*tadie* and *tadde* are still with us as *toad* and *tadpole*). In Archbishop Ælfric's vocab., *ibid*, i, 121, 122, *rana*, frogga, and *buffo*, tadige, are placed in the catalogue "de nominibus insectorum," and Wülcker draws attention to this curious fact in a note.

[27] *cf. Regulus*, slawerm (*i.e.*, slow-worm, slough-worm), *ibid*, i, 80, 22 (Kentish glosses of the ninth century).

[28] The *spalangius*, slawyrm, is another of Abp. Ælfric's "insects," *ibid.*, i, 122, 17. The same explanatory word is given to *stellio*, *ibid*, i, 122, 15.

that contained in the Harley MS. 585, fol. 152–157, also Latin, with an interlinear Anglo-Saxon Gloss. The Rev. O. Cockayne has printed this Harley Gloss in his *Leechdoms, Wortcunning, and Starcraft of Early England* (Rolls Series), vol. I, p. lxxiii, and Daniel in his *Thesaurus Hymnologicus,* Lips., 1855, vol. iv, pp. 111–364. But Cockayne rightly stamps the interpretations of Mone and Daniel as "conjectural and wholly mistaken." He prints the Latin copy with the interlinear gloss in vol. I, p. lxviii, with elucidatory notes of great value.

Mr. W. Stokes has published in his *Irish Glosses : a Mediæval Tract, etc.,* Dublin, 1860, p. 133 *et seqq.,* a Latin copy of the fourteenth century, with interlinear Irish Glosses, in the Library of the Royal Irish Academy, and has given some interpretations of much importance.

In the Appendix C I have gathered up all the most interesting points that can be deduced from these writers, and I have collated all the three early copies of the poem. The Latin text of the Irish MS. is not critically valuable. I have given in Appendix C a collection of notes on the difficult and obscure words with which this article abounds.

Of Gillas or Gildas, who, according to the Irish MS., made this "loricam ad demones expellendos," nothing certain is known, but Mr. Stokes says we may perhaps presume that he was the celebrated Welshman, St. Gildas Badonicus, whose death is recorded at A.D. 569 in the Annals of Ulster. He was the son of Iltut ; and the Cambrian character of the poem is adduced by Mr. Stokes in favour of this view. If the "perilous year" be that of the "yellow plague," we may, he states, attribute the composition of the hymn to the year 547, when the author was thirty-one years old. The connection of Lodgen with it is shown in the explanatory sentences prefixed to the Irish MS.—" LAIDCEND mac

Búith Bannaig venit ab eo [*i.e.*, Gillas] in insulam Hiberniam : transtulit et portavit superaltare sancti Patricii episcopi sanos nos facere, Amen."

The composition takes its motive from Rom. xiii, 12 ; 2 Cor. x, 4 ; Ephes. vi, 11 ; 1 Thessal. v, 8. The practice of specially pointing out parts of the body is found elsewhere in the MSS. described in this book, and I have drawn attention to the possibility that there was a vein of thought of a magical tendency running through the endeavour to specify each part so carefully.

This practice of praying for protection for the several parts of the body, is nowhere, perhaps, so well illustrated as in a MS. in the British Museum (Harley 7653), written apparently by an Irish scribe in the eight or ninth century. This MS., which is only a fragment of seven leaves,[29] containing a Litany and Prayers, has the following Prayer on fol. 2*b* :—

Mecum esto sabaoth mane cum surrexero intende ad me et guberna omnes actos meos et uerba mea et cogitationes meas , Custodi pedes meos ne circumeant domus otiosi sed stant in oratione Dei , Custodi manus meas ne porrigantur sepe ad capienda munera , Sed potius elevantur in precibus domini mundę et purę ut possim dicere , Eleuatio manum mearum sacrifi'ci'um uespertinum.

Custodi os meum ne loquar uana ne fabuler sęcularia ne detrahem proximo meo.

Custodi os meum ne inuitet alios ad uanum eloquium sed semper prumptus ad laudem Dei tardus ad iracundiam , Custodi aures meas ne audiam detractationem nec mendacium nec uerbum otiosum , Sed aperientur cotidie ad audiendum uerbum domini ut totam diem transeam in tua uoluntate , Dona mihi domine timorem tuum cordis compunctionem mentis humilitatem conscientiam puram ut cęlum aspiciam terram dispiciam peccata odiam iustitiam diligam , Aufer a me domine sollicitudinem sęcularem ,

[29] Fully described in the Appendix to this volume.

Gulæ appetitum concupiscentiam fornicationis , Custodi oculos
meos ne uideant aliquem ad concupiscendam per aliquid inlicitum ,
Nec desiderem rem proximi , nec dilicias sęculi , Ut dicam cum
propheta oculi mei semper ad dominum , Et iterum ad te leuaui
oculos meos qui habitas in cęlo ,

<div align="center">[The rest is wanting.]</div>

Another form of this Morning Prayer is contained in
MS. Reg. 2 A xx, fol. 22,[30] the text of which is as follows :—

"Mane cum surrexero intende ad me domine et guberna
omnes actus meos et uerba mea et cogitationes meos ut tota die in
tua voluntate transeam.

"Dona mihi domine timorem tuum cordis conpunctionem
mentis humilitatem conscientiam puram ut terram despiciam
cęlum aspiciam peccata odiam iustitiam diligam.

"Aufer a me sollicitudinem terrenam gulae appetitum con-
cupiscentiam fornicationis amorem pecuniae . Pestem iracundiae
tristitiam saeculi accidiam uanam laetitiam terrenam.

"Planta in me uirtutem abstinentium continentiam carnis
castitatem humilitatem caritatem non fictam.

"Custodi os meum ne loquar uana ne fabuler saecularia ne
detraham abstinentibus[31] ne maledicam maledictionem presentibus.

"Sed e contrario benedicam domino et semper laus eius in ore
meo . Custodi oculos meos ne uideant gloriam saeculi concupiscen-
das eas et ne desiderem rem proximi.

"Ut dicam spiritu Dauid, Oculi mei semper ad dominum et
iterum ad te leuaui oculos meos qui habitas in caelo . Custodi
aures meas ne audiam detractationem nec mendacium nec uerbum
otiosum , Sed aperiantur cotidie ad audiendum uerbum Dei.

"Custodi pedes meos ne circum eant domus otiosas sed sint in
oratione Dei . Custodi manus meas ne porrigantur sæpe ad
capienda munera . Sed potius eleuentur in precibus domini
mundae et purae quo possim dicere cum propheta eleuatio manum
mearum sacrificium uespertinum."

After the rubric of the LURICA, at the bottom margin
of fol. 37*b*, is a shield of arms[32] stamped, from a block, in

[30] This MS. also is fully described in the Appendix.

[31] ? absentibus. [32] See p. 18.

black ink. The bearings are—a chevron between two roses in chief and a fish naiant in base. The lower part of the shield has been cut off by the plough of the binder. Papworth, in his *Ordinary of British Armorials*, assigns the coat of arms : *argent*, a chevron *gules*, between in chief two roses, *of the last*, and in base a fish naiant, *azure*, to Roscarek of Ireland, Roscarreck of Roscarreck in Cornwall, and other families of almost identically spelt names, Roscarick, Roscarrick, and Roscarrock of Cornwall. The coat of arms undoubtedly indicates the owner of the volume to have been at the time of its impression—the sixteenth or early seventeenth century—a member of the family of Roscareck or Roscarreck, but I am unable to ascertain anything further than this. The family of Roscarrock of Cornwall was of some note in the middle age history of England. The pedigrees are given in Mr. J. Maclean's *History of Trigg Minor*, vol. i, pp. 546, 556 *et seqq.* ; Polwhele's *History of Cornwall*, vol. ii, p. 42 ; and the *Harleian Society*, vol. ix, p. 189. Polwhele describes the arms as *argent*, a chevron between two roses, *gules*, and a 'sea tench, nayant," *proper*. From Maclean I gather that, John Roscarrock was commissioner of subsidies in 1523, and died 26th October, 1537 ; his son and heir, Richard, was sheriff of Cornwall, 1550 to 1562, and died 26th October, 1575 ; Thomas Roscarrock of Pentire, son of this Richard, was sheriff of Cornwall in 1586, and died 3rd February, 1587. To one of these three the arms which have been stamped on the MS. before us must be attributed.

After the LURICA follows a short prayer, or perhaps a poem, forming a kind of charm against pain in the eyes. To it is added a kind of rough division of the body and mind among our Lord and certain biblical personages, " The head : of Christ. The eyes : of Isaiah," etc.

On the lower part of the same leaf, in a small hand of
the ninth or tenth century, an entry has been made which
shows that at one time the MS. was in possession of the
Nunnery or Abbey of St. Mary, Winchester. The bound-
aries of the property in Winchester of Queen Ealhswið, the
foundress and benefactress of the abbey, are the boundaries
of the possessions of the abbey itself in those days when
the entry was made. The text may be thus rendered into
English :—

"The hedge-boundaries which Ealhswið has at Winchester lie
up off the ford on the westernmost mill-weir westward; thence
east to the old willow; and thence up along the eastern mill-weir;
then north to the Cheap Street;[33] then thereupon east along the
Cheap Street to king's burg hedge on the old mill-weir, then there-
upon along the old mill-weir until it reaches to the ivied ash; then
thereupon south over the two-fold fords to the mid-street; then
thereupon again west along the street and over the ford; then it
reacheth again to the westernmost mill-weir."

Winchester, unlike other cities, has undergone com-
paratively few changes in its topography since the eighth
century, and there remain sufficient proofs in the nomen-
clature of the places to enable us to identify fairly well most
of the spots indicated within the foregoing perambulation.
"Cheap Street" is High Street, "king's burg hedge" appears
to have been an earthwork (before the eastern city-wall was
built) thrown up for the defence of the "St. Swithun's
Bridge," and of the mills just above it. The "two-fold or
double fords" seem to have been those crossing the "Brooks,"
which made the lower part of High Street almost a water-
course. The water was deeper and wider than it now is.
That the land so enclosed within the foregoing bounds
contained the site of St. Mary's Abbey must be apparent

[33] High Street, Winchester. This street is styled Cyp Street in the Winton
Domesday, under Henry I.

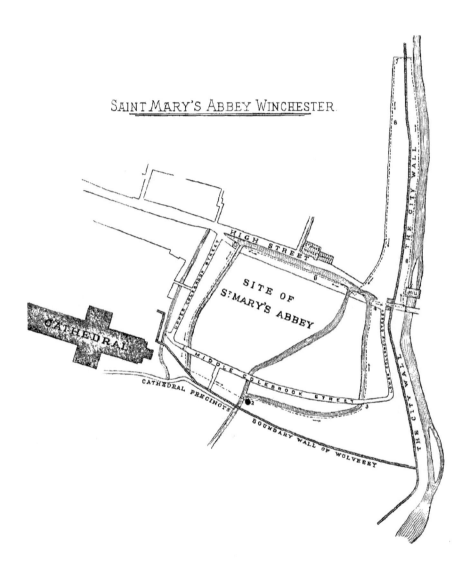

SAINT MARY'S ABBEY WINCHESTER.

to anyone who looks at the ordnance survey map of Winchester, xli, 13, 14, 15, 19, and 20, on the scale of 10.56 feet to a mile.

The fly leaf at the end of the volume contains three articles which are written in a somewhat later hand. The first is a form of general confession, over the word frater is written in a smaller hand the alternative "uel soror," but at the close of the formula the feminine form peccatricę is used, and the alternative "vel peccatori" has been added afterwards.

The second article is a form of general absolution. It has been rendered very indistinct in places by rubbing which peeled off some of the letters.

The third, the last entry in the book, is a collect or prayer. In the Leofric Missal this forms part of the service for Ordination of a Bishop. Mr. Warren has pointed out that it is found also in the Pontifical of Egbert, published by the Surtees Society.

The spelling of the manuscript has been retained throughout. As is frequently the case with MSS. of this early age, there are many departures from classical forms, not only of orthography but of syntax ; we find for example wrong cases after prepositions, and wrong moods after conjunctions, sometimes employed. The punctuation, which is peculiar to the age, but not unique to this codex only, has also been retained. It consists of the middle comma, not quite on a line with the writing, but above it ; and of the point and comma (.,) which is frequently employed at the end of a paragraph.

Capital letters have been repeated where they occur in the MS., and they have been used against the practice of the MS. only in the case of proper names. The very beautiful ornamental letters which occasionally occur, have

D

been reproduced on wood from photographs taken from the MS.

Prepositions, conjunctions, and other short words, which are frequently written in the MS., after the fashion of the day, close to, or joined with the following word, have been separated in print, and words improperly divided, whether compound or not, have been reunited. The diphthongs *ae*, *oe*, are printed either as separate letters or in combination according to the MS. passages in which they occur. The imperfections of the MS. and shortcomings of the scribe have been carefully retained ; and words or parts of words wanting or illegible have been placed between square brackets.

The proof sheets have been compared not only with the Editor's copy, but also with the original MS.

In the footnotes, the letter W. refers to Mr. Warren's *Leofric Missal.*

ORDO RERUM
QUÆ IN HOC LIBRO CONTINENTUR.

———

[PASSIO DOMINI NOSTRI IHESV CHRISTI
SECVNDVM MARCVM.]

· · · · · ·

ɪ.] Tu es Christus filius Dei benedicti, Ihesus autem dixit [Marc.
illi ego sum , Et uidebitis filium hominis a dextris xiv, 61.]
sedentem uirtutis et uenientem cum nubibus caeli, Sum-
mus autem sacerdos scindens uestimenta sua ait , Quid
adhuc desideramus testes audistis blasphemiam quid 5
uobis uidetur , Qui omnes condemnaverunt eum esse reum
mortis , Et coeperunt quidam conspuere eum et uelare
faciem eius et colaphis eum cedere , Et dicere prophetiza
et ministri alapis eum cędebant , Et cum esset Petrus in
atrio deorsum , Uenit una ex ancillis summi sacerdotis, 10
Et cum uidisset Petrum calefacientem se aspiciens illum
ait et tu cum Ihesu Nazareno eras , At ille negauit dicens ,
Neque scio neque noui quid dicas , Et exiit foras ante
atrium , Et gallus cantauit , Rursus autem cum uidisset
illum ancilla coepit dicere circumstantibus quia hic ex 15
ʒ.] illis est , At ille iterum negauit , Et post pusillum rursus
qui adstabant dicebant Petro uere ex illis es nam et
Galilaeus és , Ille autem coepit anathematizare et iurare
quia nescio hominem istum quem dicitis , Et statim
iterum gallus cantauit , Et recordatus est Petrus uerbi 20
quod dixerat ei Ihesus prius quam gallus cantet bis ter
me negabis , Et coepit flere , Et confestim mane consilium [Marc.
facientes summi sacerdotes cum senioribus et scribis et xv, 1.]

ɪ The beginning of this version of Tischendorf's Amiatine codex, Lip-
the Passion, and the whole of that siae, 1850.
according to St. Matthew is wanting. ɪ Dei, omitted, Am.
The footnotes marked V are the read- 3 virtutis Dei, V., virtutis, Am.
ings of the Vulgate, Vesontione, 1839 : 12 Jesu, V., this spelling throughout.
those marked Am., are the readings of 21 ei added in a smaller writing.

uniuerso concilio , Uincientes Ihesum duxerunt et tradi-
derunt Pilato , Et interrogauit eum Pilatus , Tu es rex
Iudaeorum , At ille respondens ait illi tu dicis , Et accus-
abant eum summi sacerdotes in multis , Pilatus autem
rursum interrogabat eum dicens , Non respondis quicquam 5
uide in quantis te accusant , Ihesus autem amplius nihil
respondit , Ita ut miraretur Pilatus , Per diem autem
a.] festum dimittere solebat illis ex uinctis quemcumque
petissent , Erat autem qui dicebatur Barabbas qui cum
seditiosis erat uinctus qui in seditione fecerat homicidium , 10
Et cum ascendisset turba coepit rogare sicut semper
faciebat illis , Pilatus autem respondit eis et dixit , Uultis
dimittam uobis regem Iudaeorum , Sciebat enim quod
per inuidiam tradidissent eum summi sacerdotes , Ponti-
fices autem concitauerunt turbam ut magis Barabban di- 15
mitteret eis , Pilatus autem iterum respondens ait illis ,
Quid ergo uultis faciam regi Iudaeorum , At illi iterum
clamauerunt crucifige eum , Pilatus uero dicebat eis Quid
enim mali fecit , At illi magis clamaba'n't crucifige eum ,
Pilatus autem uolens populo satisfacere dimisit illis 20
Barabban , Et tradidit Ihesum flagellis caesum ut cruci-
figeretur , Milites autem duxerunt eum in atrium praetorii ,
Et convocant totam cohortem , Et induunt eum purpura ,
b.] Et inponunt ei plectentes spineam coronam Et coeperunt
salutare eum haue rex iudaeorum , Et percutiebant caput 25
eius harundine et conspuebant eum , Et ponentes genua
adorabant eum , Et postquam inluserunt ei , Exuerunt
illum purpura , Et induerunt eum uestimentis suis Et
educunt illum ut crucifigerent eum , Et angariauerunt
pretereuntem quempiam Simonem Cyreneum uenientem 30

1 consilio, V. concilio, Am.
5 interrogavit, V. Am.
5 respondes quidquam, V.
15, 21 Barabbam, V.

24 imponunt, V.
25 Ave, V.
26 arundine, V.
27 illuserunt, V.

de uilla patrem Alexandri et Rufi ut tolleret crucem eius ,
Et perducunt illum in Golgotha locum quod est inter-
pretatum caluariae locus , Et dabant ei bibere murratum
uinum et non accepit , Et crucifigentes eum , Diuiserunt
uestimenta eius mittentes sortem super eis quis quid 5
tolleret , Erat autem hora tertia et crucifixerunt eum , Et
erat titulus causae eius inscriptus rex Iudaeorum , Et
cum eo crucifigunt duo`s' latrones unum a dextris et
3*a*.] alium a sinistris eius , Et impleta est scriptura quae
dicit , Et cum iniquis reputatus est , Et praetereuntibus 10
blasphemabant eum , Mouentes capita sua et dicentes ,
Va qui destruit templum et in tribus diebus aedificat ,
Saluum fac temet ipsum descendens de cruce , Similiter
et summi sacerdotes inludentes ad alterutrum cum
scribis dicebant , Alios saluos fecit seipsum non potest 15
saluum facere , Christus rex Israhel descendat nunc de
cruce ut uideamus et credamus , Et qui cum eo crucifixi
erant conficiabantur ei , Et facta hora sexta tenebrae
factae sunt per totam terram usque in horam nonam , Et
hora nona exclamabat Ihesus uoce magna dicens , Heloi 20
heloi lamasabacthani quod est interpraetatum Deus meus
Deus meus ut quid me dereliquisti , Et quidam de
circumstantibus audientes dicebant , Ecce Heliam uocat ,
3*b*.] Currens autem unus et implens spongeam aceto circum-
ponensque calamo potum dabat ei dicens , Sinite 25
uideamus si ueniat Helias ad deponendum eum , Ihesus
autem emissa uoce magna expirauit , Et uelum templi
sci`s'sum est in duo a summo usque deorsum , Uidens

3 myrrhatum, V.	20 exclamavit, V. Am.
8 duo, Am., duos, V.	20 Eloi, eloi, lamma, V.
9 adimpleta, Am.	22 dereliquisti me, V. Am.
10 prætereuntes, V. Am.	23 Eliam, V.
12 Vah qui destruis, V.	24 currens, V. Am.
12 reædificas, V.	24 spongiam, V. Am.
14 illudentes, V., ludentes, Am.	26 Elias, V.
16 Israel, V.	27 exspiravit, Am.
18 conviciabantur, V. Am.	28 a sursum, Am.

autem centurio qui ex aduerso stabat quia sic clamans
expirasset ait , Vere homo hic filius Dei erat , Erant
autem et mulieres de longe aspicientes inter quas Maria
Magdalenę , Et Maria Iacobi minoris , Et Ioseph mater
et Solomae , Et cum esset in Galilaea sequebantur eum 5
et ministrabant ei et aliae multæ quae simul cum eo
ascenderant Hierosolymam , Et cum iam sero esset factum
quia erat parasceue quod est ante sabbatum , Uenit
Ioseph ab Arimathia nobilis decurio qui et ipse erat
expectans regnum Dei , Et audaciter introiit ad Pilatum 10
4a.] Et petit corpus Ihesu , Pilatus autem miratus si iam
obisset , Et accersito centurione interrogauit eum si iam
mortuus esset , Et cum cognouisset a centurione donauit
corpus Ioseph , Ioseph autem mercatus sindonem et
deponens eum inuoluit 'in' sindone , Et posuit eum in 15
monumento quod erat excisum de petra , Et aduoluit
lapidem ad hostium monumenti .,

EXPLICIT PASSIO DOMINI
NOSTRI IHESV CHRISTI SECVNDVM
MARCVM.

.

PASSIO DOMINI NOSTRI IHESV
CHRISTI SECVNDVM LVCAM.

2 exspirasset, Am.
3 erasure in MS., et Maria, Am,,
erat Maria, V,
5 Salome, V., Salomae, Am.
7 Jerosolymam, V.
9 Arimathæa, V.

10 audacter introivit, V., audacter
introiit, Am.
11 mirabatur, V. Am. (and so ori-
ginally in the MS., but altered).
12 obiisset, V.
15 involvit sindone, V. Am.
17 ostium, V. Am.

PPROPINQUABAT au-
tem dies festus azymorum
qui dicitur pascha,Et quae-
rebant principes sacerdo-
tum et scribae quomodo 5
eum interficerent timebant
uero plebem , Intrauit
autem Satanas in Iudam
qui uocatur Scarioth unum
de xii , Et abiit et locutus 10
est cum principibus sacer-
dotum et magistratibus quemadmodum
illum traderet eis , Et gauisi sunt et pacti
sunt pecuniam illi dare , et spopondit et
quaerebat oportunitatem ut traderet eum 15
sine turbis. Uenit autem dies azymorum
in qua necesse erat occidi pascha , Et
misit Petrum et Iohannem dicens , Euntes
parate nobis pascha ut manduce-
mus , At illi dixerunt , Ubi uis paremus , Et dixit ad 20
eos , Ecce introeuntibus uobis in ciuitatem , Occurrit uobis
homo anphoram aquae portans Sequimini eum in domum
in qua`m′ intrat , Et dicetis patri familias domus , Dicit
tibi magister ubi est diuersorium ubi pascha cum disci-
pulis meis manducem , Et ipse uobis ostendet cenaculum 25
magnum stratum et ibi parate , Euntes autem inuenerunt
sicut dixit illis et parauerunt pascha , Et cum facta esset
hora discubuit , Et xii , apostoli cum eo , Et ait illis ,

[Luc.
xxii, 1.

5 quomodo Jesum interficerent, V.
9 qui cognominabatur Iscariotes, V.
10 duodecim, V. Am.
15 opportunitatem, V.
15 traderet illum, V. Am.
18 Joannem, V., Johannen, Am.

21 occurret, V.
22 homo quidam amphoram, V.
23 qua, Am.
23 Dicet, Am.
25 ostendet uobis, V.
28 duodecim, V. Am.

Desiderio desideraui hoc pascha manducare uobiscum
antequam patiar , Dico enim uobis quia ex hoc non
manducabo illud donec impleatur in regno Dei , Et
accepto calice gratias egit et dixit , Accipite et diuidite
inter uos , Dico enim uobis quod non bibam de genera- 5

5*b*.] tione uitis donec regnum Dei ueniat. Et accepto pane
gratias egit et fregit et dedit eis dicens , Hoc est corpus
meum quod pro uobis datur hoc facite in meam com-
memorationem , Similiter et calicem postquam cenauit
dicens , Hic est calix nou'um' testamentum in sanguine 10
meo qu'od' pro uobis funditur , Uerum tamen ecce manus
tradentis me mecum est in mensa Et quidem filius homi-
nis secundum quod diuinitum est uadit , Uerumtamen
uae illi homini per quem tradetur , Et ipsi coeperunt
quaerere inter se quis esset ex eis qui hoc facturus esset , 15
Facta est autem contentio inter eos quis eorum uideretur
esse maior , Dixit autem eis reges gentium dominantur
eorum Et quia potestatem habent super eos benefici
uocantur , Uos autem non sic sed qui maior est in uobis
fiat sicut iunior Et qui praecessor est sicut ministrator , 20

6*a*.] Nam quis maior est qui recumbit an qui ministrat nonne
qui recumbit , Ego autem in medio uestrum sum sicut
qui ministrat , Uos autem estis qui permansistis mecum
in temtationibus meis , Et ego dispono uobis sicut dis-
posuit mihi pater meus regnum ut edatis et bibatis super 25
mensam meam in regno 'meo' , Et sedeatis super thronos
iudicantes xii, tribus Israel , Ait autem dominus Simon
Simon ecce Satanas ex'pe'tiuit uos ut cribraret sicut
triticum , Ego autem rogaui pro te ut non 'de'ficiat fides

10 *noui testamenti*, at first in MS., 20 minor, V.
 but altered. 24 tentationibus, V.
11 *qui*, at first, but altered. 26 regno meo, V., regno, Am.
11 fundetur, V. Am. 27 duodecim, V. Am.
13 definitum, V. Am. 27 Israhel, Am.
16 autem et contentio, V. Am.

tua , Et tu aliquando conuersus confirma fratres tuos ,
Qui dixit ei domine tecum paratus sum et in carcerem et
in mortem ire , At ille dixit dico tibi Petre non cantauit
hodie gallus donec têr abneges nosse me , Et dixit eis
quandomisi uos sine sacculo et pera et calciamentis num- 5
quid aliquid defuit uobis , At illi dixerunt nihil , Dixit
ergo eis sed nunc qui habet sacculum tollat similiter et
peram , Et qui non habet uendat tunicam suam et emat
gladium , Dico autem uobis quoniam adhuc hoc quod
scriptum est oportet impleri in me , Et quod cum iniustis 10
deputatus est , Etenim ea quae sunt de me finem habent ,
At illi dixerunt , Domine ecce gladii duo hic , At ille
dixit sat est , Et egressus ibat secundum consuetudinem
in montem oliuarum secuti sunt autem illum et discipuli ,
Et cum peruenisset ad locum dixit illis , Orate ne intretis 15
in temtationem , Et ipse auulsus est ab eis quantum
iactus est lapidis , Et positis genibus orabat dicens , Pater
si uis transfer calicem istum a me , Uerum tamen non
mea uoluntas sed tua fiat , Apparuit autem illi angelus
de caelo confortans eum, et factus est in agonia , et pro- 20
lixius orabat , Et factus est sudor eius sicut guttae san-
guinis decurrentis in terram , Et cum surrexisset ab
oratione et uenisset ad discipulos suos invenit illos dor-
mientes prae tristitia , Et ait illis quid dormitis , Surgite
orate ne intretis in temtationem , Adhuc eo loquente , 25
Ecce turba et qui uocabatur Iudas unus de xii , Antece-
debat eos , Et appropinquauit Ihesu ut oscularetur eum ,

(marginal: ib.])
(marginal: ra.])

3 At, over erasure, MS., At, V., Et.
 Am.
3 cantabit, V. Am.
5 calceamentis, V.
8 an erased letter after *p* in *peram*,
 MS.
10 Et cum iniquis, V.
13 *eis*, after dixit, erased in MS. ;
 dixit eis, V. Am.
13 satis, V.

14 a short word erased after disci-
 puli, MS.
16 tentationem, V.
19 erasure of a long word before
 uoluntas, MS.
20 Et after agonia, omitted, V.
23 invenit eos, V. Am.
25 tentationem, V.
26 duodecim, V. Am.
27 Jesu, V. Am.

Ihesus autem dixit ei Iuda osculo filium hominis tradis ,
Uidentes autem hii qui circa ipsum erant quod futurum
erat dixerunt ei, Domine si percutimus in gladio et per-
cussit unus ex illis seruum principis sacerdotum et ampu-
tauit auriculam eius dextram , Respondens autem Ihesus 5
ait sinite usque huc , Et cum tetigisset arriculam eius
sanauit eum , Dixit autem Ihesus ad eos qui uenerant ad
se principes sacerdotum et magistratus templi et seniores ,
7*b*.] quasi ad latronem existis cum gladiis et fustibus cum
cotidie uobiscum fuerim in templo non extendistis manus 10
in me , Sed haec est hora uestra et potestas tenebrarum ,
Comprehendentes autem eum duxerunt ad domum prin-
cipis sacerdotum , Petrus uero sequebatur a longe , Ac-
censo autem igni in medio atrio , Et circumsedentibus
illis Erat Petrus in medio eorum , Quem cum uidisset 15
ancilla quaedam sedentem ad lumen , Et cum fuisset
intuita dixit , Et hic cum illo erat , At ille negauit eum
dicens mulier non noui eum , Et post pusillum alius
uidens eum dixit , Et tu de illis es , Petrus uero ait o
homo non sum , Et interfallo facto quasi horae unius , 20
Alius quidem affirmabat dicens , Uere et hic cum illo
erat , Nam et Galilaeus es , Et ait Petrus 'o' homo nescio
quid dicis , Et continuo adhuc eo loquente gallus can-
8*a*.] tauit , Et conversus dominus respexit Petrum , Et recor-
datus est Petrus uerbi domini sicut dixit , quia priusquam 25
gallus cantet ter me negabis , et egressus foras Petrus
fleuit amare , Et uiri qui tenebant illum inludebant ei

1 illi, V.
1, 5, 7 Jesus, V. Am.
2 hi, V. Am.
5 dexteram, V.
6 auriculam, V. Am.
10 quotidie, V.
14 igne, V.
14 atrii, V.
16 eum, V. Am.
18 illum, V. Am.
20 intervallo, V. Am.

21 quidam, V. Am.
22 o added in later hand, MS. ;
 omitted, V. Am.
22 est, V. ; Am. after *es* an era
 sure, MS.
23 illo loquente cantavit gallus,
 V. Am.
25 dixerat, V.
27 eum, Am.
27 illudebant, V.

caedentes , Et uelauerunt eum , Et percutiebant faciem
eius , Et interrogabant eum dicentes , Prophetiza quis est
qui te percussit , Et alia multa blasphemantes dicebant
in eum , Et ut factus est dies convenerunt seniores plebis
et principes sacerdotum et scribæ , Et duxerunt illum in 5
concilium suum dicentes Si tu es Christus dic nobis , Et
ait illis , Si uobis dixero non creditis mihi , Si autem et
interogauero non respondebitis mihi neque dimittetis , Ex
hoc autem erit filius hominis sedens a dextris uirtutis
Dei , Dixerunt autem omnes tu ergo es filius Dei , Qui 10
ait uos dicitis quia ego sum , At illi dixerunt quid adhuc
desideramus testimonium ipsi audiuimus de ore eius.

| Et surgens omnis multitudo eorum duxerunt illum [cap. xxi
ad Pilatum , Coeperunt autem accusare illum dicentes ,
Hunc invenimus subvertentem gentem nostram et prohi- 15
bentem tributa dare Caesari , Et dicentem se Christum
regem esse , Pilatus autem interrogabat eum dicens , Tu
es rex Iudaeorum , At ille respondens ait tu dicis , Ait
autem Pilatus ad principes sacerdotum et turbas , Nihil
inuenio causae in hoc homine , At illi invalescebant 20
dicentes , Commouet populum docens per uniuersam
Iudaeam et incipiens a Galilea usque huc , Pilatus autem
audiens Galileam interrogavit si homo Galileus esset ,
Et ut cognovit quod de Herodis potestate esset remisit
eum ad Herodem , Qui et ipse Hierusolymis erat illis 25
diebus , Herodes autem uiso Ihesu gauisus est valde ,
| erat enim cupiens ex multo tempore videre illum eo
quod audiret multa de illo , Et sperabat signum aliquod

7 credetis, V.
8 interrogauero, V., Am.
12 The mark for *enim*, erased after
 ipsi, MS., ipsi enim, V. Am.
14 illum accusare, V. Am.
22 Galilæa, V., Galilaea, Am.
23 Galilæam, V., Galilaeam, Am.

23 Galilæus, V., Galilaeus, Am.
25 Jerosolymis, V., Hierosolymis,
 Am.
26 Jesu, V. Am.
28 audierat, V.
28 de eo, V.

videre ab eo fieri , Interrogabat autem illum multis
sermonibus , At ipse nihil illi respondebat , Stabant etiam
principes sacerdotum et scribae constanter accusantes
eum , Spreuit autem illum Herodes cum exercitu suo et
inlusit indutum veste alba , Et remisit ad Pilatum , Et 5
facti sunt amici Herodes et Pilatus in ipsa die , Nam
ante ea inmici erant ad invicem , Pilatus autem convocatis
principibus sacerdotum et magistratibus et plebe , Dixit
ad illos , Obtulistis mihi hunc hominem quasi auertentem
populum , Et ecce ego coram uobis interrogans nullam 10
causam inueni in homine isto ex his in quibus eum accu-
satis , Sed neque Herodes nam remisi uos ad illum , et
ecce nihil dignum morte actum est ei , Emendatum ergo
9*b*.] illum dimittam , Necesse autem habebat dimittere eis per
diem festum unum , Exclamauit autem simul uniuersa 15
turba dicens , Tolle hunc et dimitte nobis Barabban qui
erat propter seditionem quandam factam in ciuitate et
homicidium missus in carcerem , Iterum autem Pilatus
locutus est ad illos uolens dimittere Ihesum , At illi
subclamabant dicentes , Crucifige crucifige eum , Ille 20
autem tertio dixit ad illos , Quid enim mali fecit iste ,
Nullam causam mortis inuenio in eo , Corripiam ergo
illum et dimittam , At illi instabant uocibus magnis
postulantes ut crucifigeretur , Et inualescebant uoces
eorum , Et Pilatus adjudicauit fieri peti'ti' onem eorum , 25
Dimisit autem illis eum qui propter homicidium et
seditionem missus fuerat in carcerem quem petebant ,
Ihesum uero tradidit uoluntati eorum , et cum ducerent
eum apprehenderunt Simonem, quendam Cyrinensem

5 illusit, V.
7 antea, V. Am.
7 inimici, V. Am.
9 optulistis, Am.
16 Barabbam, V.
17 Quamdam, V. quondam, Am.
19 ad eos, V.

19 Jesum, V. Am.
20 succlamabant, V. Am. (and so
 altered in MS.)
22 inveni, Am.
22 eo, altered from *eum*, MS.
28 Jesum, V. Am.
29 Cyrenensem, V. Am.

o*a*.] venientem de villa , Et inposuerunt illi crucem portare
post Ihesum , Sequebatur autem illum multa turba populi
et mulierum quae plangebant et lamentabantur eum ,
Conuersus autem ad illas Ihesus dixit , Filiae Hierusalem
nolite flere super me sed super uos ipsos flete et super 5
filios uestros , Quoniam ecce uenient dies in quibus
dicent , Beatae steriles et uentres quae non genuerunt
et ubera quae non lactauerunt , Tunc incipient dicere
montibus Cadite super nos et collibus operite nos ,
Quia si in uiride ligno haec faciunt in arido quid fiet , 10
Ducebantur autem et alii duo nequam cum eo ut inter-
ficerentur , Et postquam uenerunt in locum qui uocatur
caluariae , Ibi crucifixerunt eum , Et latrones unum a
dextris et alterum a sinistris , Ihesus autem dicebat pater
dimitte illis non enim sciunt quid faciunt , Diuidentes 15
uero uestimenta eius miserunt sortes , Et stabat populus
o*b*.] expectans , Et deridebant illum principes cum eis dicentes ,
Alios saluos fecit seipsum saluum faciat , Si hic est Christus
Dei electus , Inludebant autem ei milites , Et accedentes
'et' acetum offerentes illi dicentes , Si tu es rex Iudaeorum 20
saluum te fac , Erat autem et superscriptio 'in' scripta super
illum litteris grecis , et latinis , et hebraeicis , Hic est rex
Iudaeorum , Unus autem de his qui pendebant latroni-
bus blasphemabat eum dicens , Si tu es Christus saluum
fac te ipsum et nos , Respondens autem alter increpabat 25

1 imposuerunt, V. Am.
2 Sequeba*n*tur, with *n* erased, MS.
4 Jesus, V. Am.
4 Jerusalem, V.
5 ipsas, V. Am.
7 qui, V. Am.
9 Cadite, with *e* added overline, MS., Cadete, Am.
10 viridi, V. Am.
14 Jesus, V. Am.
17 *Eum*, erased after expectans, MS., spectans, V. Am.

18 se, V. Am.
19 Illudebant, V.
20 et, inserted before acetum in a later hand, MS. Et milites accedentes, V. Am.
20 ei, V.
20 et dicentes, V.
21 scripta, V.
22 super eum, V.
22 hebraicis, V., hebreicis, Am.
25 after *te*, a short word erased, MS., temetipsum, V., tamet ipsum, Am.

illum dicens , Neque tu times Deum quod in eadem
damnatione es et nos quidem iuste nam digna factis
recipimus , Hic vero nihil mali gessit , Et dicebat ad
Ihesum , Domine mement[o] mei cum veneris in regnum
tuum , Et dixit illi Ihesus , Amen dico tibi hodie mecum 5
eris in paradiso , Erat autem fere hora sexta , Et tene-
brae factae sunt in universa terra usque in horam nonam ,

1 eum, V.

3 recipimus, with letter *e* overline,
 MS., recipimus, V., recepi-
 mus, Am.

4 Jesum, V. Am.

5 Jesus, V. Am.

7 universam terram, with the final
 m in each word erased, MS.,
 universam terram, V., uni-
 versa terra, Am.

7 nonam horam, Am.

AEC cum dixisset Ihesus egressus est
cum discipulis suis trans torrentem
Cedron , Ubi erat hortus in quem in-
troiuit ipse et discipuli ejus ,
Sciebat autem et Iudas qui 5
tradebat eum locum quia
frequenter Ihesus convenerat
illuc cum discipulis suis , Iu-
das autem cum accepisset
cohortem et a pontificibus et 10
Pharisaeis ministros , Euenit
illuc cum lanternis et facibus
et armis , Ihesus autem sciens omnia quae uentura erant
super eum , Processit et dicit eis , Quem quęritis , Re-
sponderunt ei, Ihesum Nazarenum , Dicit eis Ihesus ego 15
sum , Stabat autem et Iudas qui tradebat eum cum ipsis ,
Ut ergo dixit eis ego sum , Abierunt retrorsum , Et ceci-
derunt in terram , Iterum ergo interrogauit eos quem
quęritis , Illi autem dixerunt Ihesum Nazarenum , Re-
spondit Ihesus dixi uobis quia ego sum , Si ergo me 20
quaeritis sinite hos abire ut impleretur sermo quem dixit ,
Quia quos dedisti mihi non perdidi ex ipsis quemquam ,
Simon ergo Petrus habens gladium , Eduxit eum et per-
cussit pontificis seruum et abscidit auriculam ejus dex-
tram , Erat autem nomen servo Malchus , Dixit ergo 25
Ihesus Petro , Mitte gladium in uaginam , Calicem quem
dedit mihi pater non bibam illum , Cohors ergo et tri-
bunus et ministri Iudaeorum comprehenderunt Ihesum
et ligaverunt eum , Et adduxerunt eum ad Annam pri-

[Joh.
xviii, 1.]

1, 7, 13 Jesus, V. Am.
13 itaque, V. Am. (h', MS. = autem).
15 Jesum, V. Am.
15 Jesus, V. Am.
19 Jesum, V. Am.

20 Jesus, V. Am.
22 eis, V.
26 Jesus, V. Am.
26 gladium tuum, V.

mum , Erat autem socer Caiphae qui erat pontifex anni
illius , Erat autem Caiphas qui consilium dederat Iudaeis
quia expedit unum hominem mori pro populo , Seque-
12a.] batur autem Ihesum Simon Petrus et alius discipulus ,
Discipulus autem ille erat notus pontifici , Et introiuit 5
cum Ihesu in atrium pontificis , Petrus autem stabat ad
hostium foris , Exiuit ergo discipulus alius qui erat notus
pontifici , Et dixit 'h'ostiariae , Et introduxit Petrum ,
Dixit ergo Petro ancilla 'h'ostiaria , Num quid et tu ex
discipulis es hominis illius , Dicit ille non sum , Stabant 10
autem serui et ministri ad prunas et calefaciebant se quia
frigus erat , Erat autem cum eis et Petrus stans et calefa-
ciens se , Pontifex ergo interrogauit Ihesum de discipulis
et de doctrina ejus , Respondit Ihesus ego palam locutus
sum mundo , Ego semper docui in sẏnagoga et in templo 15
quo omnes Iudaei conueniunt et in occulto locutus sum
nihil , Quid me interrogas , Interroga eos qui audierunt
12b.] quid locutus sum ipsis , Ecce sciunt híi quae dixerim
ego , Haec autem cum dixisset unus adsistens ministro-
rum dedit alapam Ihesu dicens , Sic respondis pontifici , 20
Respondit ei Ihesus , Si male locutus sum testimonium
perhibe de malo si autem bene quid me cędis , Et misit
eum Annas ligatum ad Caiphan pontificem , Erat autem
Simon Petrus stans et calefaciens se , Dixerunt ergo ei ,
Num quid et tu ex discipulis eius es , Negauit ille et dixit 25
non sum , Dicit unus ex seruis pontificis cognatus eius

1 Erat enim socer, V. Am.
1 Caiaphas, Am.
2 Caiaphae, Am.
4 Jesum, V. Am.
6 Jesu, V. Am.
7 ostium, V. Am.
7 ille qui, Am.
8 hostiariae } the *h* is a later addi-
9 hostiaria } tion, MS., ostiariae,
 } ostiaria, V. Am.
10 istius, V. Am,

11 quia frigus erat et calefaciebant
 se, V., quia frigus erat et cal-
 efiebant, Am.
13 Jesum, V. Am.
13 discipulis suis, V.
14 ei Jesus, V. Am.
15 synagoga, with *i* over *y*, MS.
18 sim, V., hi sciunt, V. Am.
20 Jesu, V. Am.
21 Jesus, V. Am.
23 Caipham, V., Caiaphan, Am.
26 Dicit ei, V.

cuius abscidit Petrus auriculam , Non ne ego te uidi in
horto cum illo , Iterum ergo negauit Petrus et statim
gallus cantauit , Adducunt ergo Ihesum ad Caiphan in
pretorium erat autem mane , Et ipsi non introierunt
in pretorium ut non contaminarentur sed manducarent 5
pascha , Exiuit ergo Pilatus ad eos foras et dixit quam
accusationem affertis aduersus hominem hunc , Respond-
erunt et dixerunt [ei] , Si non esset hic malefactor non tibi

1.]

tradidissemus eum , Dixit ergo eis Pilatus accipite eum
uos et secundum legem uestram iudicate eum , Dixerunt 10
'ergo' ei Iudæi , Nobis non licet interficere quemquam ,
Ut sermo Ihesu impleretur , Quem dixit significans qua
esset morte moriturus , Introiuit ergo iterum in pretorium
Pilatus et uocauit Ihesum et dixit ei , Tu es rex Iudae-
orum , Et respondit Ihesus , A temet ipso hoc dicis 15
an alii tibi dixerunt de me Respondit Pilatus num quid
ego Iudaeus sum , Gens tua et pontifices tui tradiderunt
te mihi quid fecisti , Respondit Ihesus regnum meum
non est de hoc mundo , Si ex hoc mundo esset regnum
meum , ministri mei utique decertarent ut non traderer 20
Iudaeis , nunc autem regnum meum non est hinc , Dixit
itaque ei Pilatus ergo rex es tu , Respondit Ihesus , Tu
dicis quia rex sum ego , Ego in hoc natus sum et ad hoc

i.]

ueni in mundum ut testimonium perhibeam ueritati, Omnis
qui est ex ueritate audit uocem meam , Dicit ei Pilatus 25
quid est ueritas , Et cum hoc dixisset iterum exiuit ad
Iudaeos , et dixit eis , Ego nullam inuenio in eo causam ,

3 Jesum, V. Am.
3 a Caipha, V., a Caïapha, Am.
5 sed ut, V.
8 dixerunt ei, V. Am.　ei added
　　below line, MS.
10 Dixerunt ergo Iudaei, Am.
12 Iesu, V. Am.
12 qua morte esse moriturus, V.
14 Jesum, V. Am.

15 Jesus, V. Am.
16 dixerunt tibi, V.
16 numquid, V. Am.
17 tui, omitted, V. Am.
18, 22 Jesus, V. Am.
19 de mundo hoc, Am.
20 utique, omitted, Am.
21 meum regnum, Am.
27 dicit, V. Am.

Est autem consuetudo 'uobis' ut unum dimittam uobis in
pascha , Uultis ergo dimittam uobis regem Iudaeorum ,
Clamauerunt rursum omnes dicentes non hunc sed
Barabban , Erat autem Barabbas latro , Tunc ergo [caṗ
apprehendit Pilatus Ihesus et flagellauit , Et milites 5
plectentes coronam de spinis inposuerunt capiti eius ,
Et ueste purpurea circum dederunt eum et ueniebant ad
eum et dicebant , Haue rex Iudaeorum , Et dabant ei
alapas , Exiit iterum Pilatus foras et dicit eis , Ecce
adduco eum foras ut cognoscatis quia in eo nullam 10
causam inuenio , Exiit 'ergo' Ihesus portans spineam
a.] coronam et purpureum uestimentnm et dicit eis ecce
homo , Cum ergo uidissent eum pontifices et ministri ,
Clamabant dicentes crucifige crucifige , Dixit eis Pilatus ,
Accipite eum uos et crucifigite , Ego enim non inuenio 15
in eo causam , Responderunt ei Iudaei nos legem
habemus et secundum legem debet mori , Quia filium
Dei se fecit , Cum ergo audisset Pilatus hunc sermonem
magis timuit , Et ingressus est pretorium iterum , Et
dicit ad Ihesum unde es tu , Ihesus autem responsum 20
non dedit ei , Dicit ergo ei Pilatus mihi non loqueris ,
Nescis quia potestatem habeo crucifigere te et potes-
tatem habeo dimittere te , Respondit Ihesus non haberes
potestatem aduersum me ullam , Nisi tibi data esset
desuper Propter ea qui tradidit me tibi maius peccatum 25
habet , Exinde quaerebat Pilatus dimittere eum , Iudaei
autem clamabant dicentes , Si hunc dimittis non es

3 ergo rursum, V.
4 Barabbam, V.
5 adprehendit, Am.
5 Jesum, V. Am.
6 imposuerunt, V.
8 Ave, V.
10 nullam invenio in eo causam, V.
11 Exivit, V. Jesus, V. Am.
11 coronam spineam, V.

14 Crucifige Crucifige eum, V.
20 Jesum, V. Am.
20, 23 Jesus, V. Am.
24 'esset 'data, thus marked for
 transposition, MS.; datum
 esset, V., esset datum, Am.
25 De super, Am.
25 Propter ea, V. Am.
25 After *tibi* an erased word, MS.

amicus caesaris , Omnis qui se regem facit contradicit
caesari , Pilatus ergo cum audissct hos sermoncs Adduxit
foras Ihesus et sedit pro tribunali in loco qui dicitur
lithostrotus , Hebraeicae autem gabbatha , Erat autcm
parasceuc paschae hora quasi sexta Et dicit Iudaeis ecce 5
rcx uester , Illi autem clamabant tolle tolle crucifige eum
Dicit eis Pilatus regem uestrum crucifigam Responderunt
pontifices non habemus regem nisi caesarem , Tunc ergo
tradidit eis illum ut crucifigeretur , Susceperunt autem
Ihesum et duxerunt , Et baiolans sibi crucem exiuit 10
in eum qui dicitur caluaria locu's' , Hebræice golgotha
ubi eum crucifixerunt , Et cum eo 'alios' duos hinc et
inde medium autem Ihesum , Scripsit autem et titulum
Pilatus et posuit super crucem , Erat autem scriptum
Ihesus Nazarenus rex Iudaeorum , Hunc ergo titulum 15
;a.] multi legerunt Iudaeorum quia prope ciuitate erat
locus ubi crucifixus est Ihesus , Et erat scriptum ,
hebræice , grece , et latine , Dicebant ergo Pilato pontifices
Iudaeorum , Noli scribere rex Iudaeorum , Sed quia
ipse dixit rex sum Iudaeorum , Respondit Pilatus 20
quod scripsi scripsi , Milites ergo cum crucifixissent eum
acceperunt uestimenta eius et fecerunt quattuor partes
unicuique militi partem et tunicam , Erat autem
tunica inconsutilis desuper contexta per totum , Dixerunt
ergo ad inuicem non scindamus eam sed sortiamur de illa 25
cuius sit , Ut scriptura impleatur dicens , Partiti sunt
uestimenta mea sibi et in uestem meam miserunt sortem ,

2 Pilatus autem, V.
3 Jesum, V. Am.
4 Lithostrotos, V.
4 hebraice, V.
10, 13 Jesum, V. Am.
10 bajulans, V., baiulans, Am.
11 locum, V. Am.
11 hebraice, V. Am.
11 autem Golgotha, V.
12 crucifixerunt eum, V.
12 After duos a long erasure, MS.,
 hinc et hinc medium, V. Am.

15, 17 Jesus, V. Am.
16 civitatem, V. Am.
18 hebraice, V. Am.
18 græce, V., graece, Am.
18 Dicebant ergo pontifices Noli,
 Am.
22 quatuor, V.
24 de super, Am.
25 ad invicem, V. Am.
26 impleretur, V.

Et milites quidem haec fecerunt , Stabant autem juxta
crucem Ihesu , Mater eius et soror matris eius Maria
Cleopae , Et Maria Magdalenę , Cum uidisset ergo
Ihesus matrem et discipulum stantem quem diligebat
15*b*.] dicit matri suae , Mulier ecce filius tuus , Deinde dicit 5
discipulo ecce mater tua , Et ex illa hora accepit eam
discipulus in sua , Post ea sciens Ihesus quia iam omnia
consummata sunt , Ut consummaretur scriptura , Dicit
sitio , Uas ergo positum erat aceto plenum , Illi autem
spongiam plenam aceto , Hysopo circumponentes obtu- 10
lerunt ori eius , Cum ergo accepisset Ihesus acetum dixit
consummatum est et inclinato capite tradidit spiritum ,
Iudaei ergo quoniam parasceue erat ut non remanserent
in cruce corpora sabbato , Erat enim magnus dies ille
sabbati rogauerunt Pilatum ut frangerentur eorum crura 15
et tollerentur , Uenerunt ergo milites et primi quidem
fregerunt crura et alterius qui crucifixus est cum eo , Ad
Ihesum autem cum venissent et viderunt eum iam mor-
tuum ut non fregerunt eius crura , Sed unus militum
16*a*.] lancea latus eius aperuit , Et continuo exiuit sanguis et 20
aqua , Et qui uidit testimonium perhibuit , et uerum est
testimonium eius , Et ille scit quia uera dicit ut et uos
credatis , facta sunt enim haec ut scriptura impleatur ,
Os non comminuetis ex eo , Et iterum alia scriptura
dicit Uidebunt in quem transfixerunt , Post haec autem 25
rogauit Pilatum Ioseph ab Arimathia eo quod esset
discipulus Ihesus , Occulte autem propter metum Iudae-

2 Jesu, V. Am.
3 Cleophæ, V.
3 Magdalene, V. Am.
4, 7 Jesus, V. Am.
7 Postea, V. Am.
7 quia omnia, V.
8 sunt altered from a longer
 word. MS.
8 Dt', MS. Dixit, V. dicit, Am.
9 ernt positum, V.

10 hyssopo, V.
11 Jesus, V., Am.
12 remanserent altered from reman-
 serint, MS., remanerent, V. Am.
18 Jesum, V., Am.
18 mortuum, non fregerunt, V. Am.
22 eius testimonium, Am.
23 impleretur, V.
27 Jesu, V. Am., occultus, V. Am.

orum ut tolleret corpus Ihesu , Et permisit Pilatus , Uenit
ergo et tulit corpus Ihesu , Uenit autem et Nicodemus
qui uenerat ad Ihesum nocte primum ferens mixturam
murrae et aloes quasi libras centum , Acceperunt ergo
corpus Ihesu et ligauerunt eum linteis cum aromatibus 5
sicut mos Iudaeis est sepelire , Erat autem in loco ubi
crucifixus est hortus et in hortu monumentum nouum in
quo nondum quisquam positus fuerat , Ibi ergo propter
parasceuen Iudaeorum quia iuxta erat monumentum
posuerunt Ihesum , 10

EXPLICIVNT . ΠΑSSIONES IIII . EVANGELIORVM .
SECVNDVM . MATHEVM . SECVNDVM . MARCVM .
SECVNDVM . LVCAM . SECVNDVM . IOHANNEM .

3 Jesum, V. Am.
4 myrrhæ, V.
5 Jesu, Am.
5 ligaverunt illud, V.
6 mos est Iudæis, V.

7 horto, originally in MS., with *o*
 erased and v written overline
 horto, V. Am.
8 erat, V. Am.
10 Jesum, V. Am.

INCIPIT ORATIO SANCTI GREGORII PAPAE
URBIS ROMAE.

17*a*.]

OMINATOR dominus Deus
omnipotens , Qui es) trinitas
una pater in filio et filius in
patre cum spiritu sancto , Qui
es semper in omnibus , Et 5
eras ante omnia , Et eris per
omnia Deus benedictus in
secula , Commendo animam
meam in manus potentiae tuae
ut custodias eam ⌐diebus ac 10
noctibus horis atque mo-
mentis , Miserere mei Deus

angelorum dirige me rex archangelorum , Custodi me
per orationes patriarcharum , Per merita prophetarum ,
Per suffragia apostolorum , Per uictorias martyrum , Per 15
fidem confessorum qui placuerunt tibi ab· initio mundi ,
Oret pro me Sanctus Abel qui primus coronatus est
martyrio , Oret pro me Sanctus Enoch qui ambulauit
cum Deo et translatus est a mundo , Oret pro me
Sanctus Noe quem Deus seruauit in diluuio propter iusti- 20
tiam , Roget pro me fidelis Abraham qui primus credidit
Deo cui reputata est fides ad iustitiam , Intercedet pro
me iustus Isaac qui fuit oboediens patri usque ad mortem
in exemplum domini nostri Ihesu Christi qui oblatus est
Deo patri pro salute mundi , Postulet pro me felix Iacob 25
qui uidit angelos Dei uenientes in auxilium sibi , Oret
17*b*.] pro me sanctus Moses cum quo locutus est dominus facie

8 Commendo] Psal. xxx. 6. 18 Cf. Rogo Enoc et Heliam, etc.,
 in the MS. Harl. 7653, f. 7.

ad faciem , Subueniat mihi sanctus Dauid quem elegisti
secundum cor tuum domine , Deprecetur pro me sanctus
Helias propheta quem eleuasti in curru igneo usque
ad caelum , Oret pro me sanctus sanctus Eliseus qui
suscitauit mortuum post mortem , Oret pro me sanctus 5
Esaias cuius labia mundata sunt igni caelesti , Adsit
mihi beatus Hieremias quem sanctificasti in utero matris ,
Oret pro me sanctus Ezechihel , Qui uidit uisiones
mirabiles Dei , Deprecetur pro me electus Danihel desi-
derabilis Dei qui soluit somnia regis et interpretatus est 10
et bis liberatus est de lacu leonum , Et tres pueri liberati
ab igne , Xii , prophetae , Osse , Amos , Michias , Iohel ,
Abdias , Ambacuc , Ionas , Nauum , Soffonias , Aggeas ,
Zacharias , Malachias , Esdras , Hos omnes inuoco in
[8a.] auxilium meum , Adsistant mihi omnes sancti apostoli 15
domini nostri Ihesus Christi , Petrus , et Paulus ,
Iohannes , et Andreas , Tres Iacobi , Philippus , et
Bartholomeus , Thomas , et Mattheus , Barnabas , et
Mathias , Et omnes martyres tui , Depelle a me domine
concupiscentiam gulae , Et da mihi uirtutem absti- 20
nentiae , Fuge a me spiritum fornicationis , Et da
mihi amorem castitatis , Extingue a me cupiditatem ,
Et da mihi uoluntariam paupertatem , Cohibe iracuntiam
meam Et accende in me nimiam suauitatem et
caritatem Dei et proximi , Abscide a me domine 25
tristitiam seculi et auge mihi gaudium spiritalem ,
Depelle a me domine iactantiam mentis , Et tribue
mihi compunctionem cordis , Minue superbiam meam
et perfice in me humilitatem ueram , Indignus ego
sum et infelix homo quis me liberauit de corpore mortis 30

3 Helias is invoked in the metrical
hymn or prayer in MS. Harl. 7653, f. 7,
of which the text is given at p. 118.

30 liberauit = liberabit, Rom. vii.
24.

18*b*.] huius peccati nisi gratia domini nostri Ihesu Christi
Quia ego peccator sum et innumerabilia sunt delicta mea
Et non sum dignus uocari seruus tuus , Suscita in me
fletum mollifica cor meum durum et lapideum , Et
accende in me ignem timoris tui quia ego sum cinis 5
mortuus , Libera animam meam ab omnibus insidiis
inimici et conserua me in tua uoluntate doce me facere
uoluntatem tuam quia Deus meus es tu (Tibi honor et
gloria per omnia saecula saeculorum , Amen ;

INCIPIT ORATIO SANCTI AGVSTINI IN SANCTIS SOLLEMNITATIBVS.

19a.] Deus dilecti , et benedicti filii tui Ihesu Christi pater ,
Per quem tui agnitionem suscipimus , Deus angelorum et
universae creaturae visibilium et invisibilium aequus 5
conditor ac dispensator , Deus gratias tibi reffero quod
mihi misero meisque omnibus humanoque cuncto generi
tam inmerita tam benigna tamque pia praestitisti , Cunc-
taque te insimul creatura laudet quia tu creasti omnia ,
Et propter uoluntatem tuam erant et creata sunt , Idcirco 10
et in omnibus laudabo te , Et benedico te , Et glorificabo
te , Per aeternum Deum et pontificem Ihesum Christum
dilectum filium tuum , Per quem et cum quo tibi est et
cum spiritu sancto gloria et nunc et in futura secula ,
Amen., 15

DE ANGELORUM CONDITIONE.

Omnipotens sempiternus Deus , Qui in principio
caelestes animas angelicasque uirtutes esse uoluisti ,
Quibus intellegentiam dedisti , Et tuae contemplationis
19b.] familiaritatem tribuisti , Atque capaces omnis scientiae
conposuisti , Insuper et sanctae ciuitatis possessores et 20
conciues fecisti et persistentibus in bono , Pius dispen-
sator purissimum donum concedisti nec quisquam eorum
post ea uelle uel potuisse peccare , Ideo gratiarum
actiones iure tibi ago , Et per hoc inmensae bonitatis
auctor supplex obsecro sicut et illos sic et me indignum 25
in tuo timore confirma , Qui sursum es firmitas illorum
tu ipse deorsum meus esto propitiator illis fortitudo ne
cadant , Mihi uero auxiliator ut post lapsum resurgam ,
Domine Deus exercitum , Amen. ,

29 exercitum, for exercituum.

LAUS DEI OMNIPOTENTIS.

Deus formator reformatorque humanæ naturae qui incondita condidisti , Qui caelum extendisti , Et terram fundasti , Paradisum plantasti , Et hominem de limo 20a.] terrae formasti , Et errantem eum ad uiam uitae reuo- 5 casti , Et legem loquendo de igne dedisti , Qui patriarchas benedixisti , Et prophetas constituisti , Uerus es tu et sine mendacio Deus unus omnipotens , Et salus inmortalitatis qui cum domino Ihesu Christo filio tuo et cum spiritu sancto uiuis ac regnas per omnia secula 10 seculorum amen. ,

ORATIO DE NATALE DOMINI.

O mundi redemtor et humani generis gubernator domine Ihesu Christe uerus Dei filius , Qui non solum potens sed etiam omnipotens es , Heres parentis , Patri- 15 que conregnans , Cuncta cum ipso creans , Semper cum illo , Et nusquam sine illo , In sublimissimo spiritalium throno regnans , Omnia implens , Omnia circumplectens , Superexcedens omnia et sustinens omnia , Qui ubique es et ubique totus es , Sentiri potes , Et uideri non 20 potes , Qui ubique presens es et vix inueniri possis , Quem nullus iniuste sed iuste laudare potest , Qui misertis humanis erroribus de uirgine nasci dignatus es , 20b.] Ut dilectam tibi nostri generis creaturam de profundo mortis periculo liberatam ad dignitatem tuae imaginis 25 reformaris , Unde per omnia ago tibi gratias et per hoc altissime adiuro te , Conserua in me misero uirginalis pudicitiae propositum , Mentisque puritatem , Et cordis

23 misertis, for misertus, MS. 26 reformaris, for reformares.

innocentiam , Et omnes quos reddidisti mihi tu ipse per uirginitatis premium perduc ad regnum gloriae tuae , Domine Ihesu Christe amen. ,

DE NATALE DOMINI.

O uerae beatitudinis auctor atque aeternae claritatis 5 indultor , qui antequam mundus fieret diuinitatis gloria et decore indutus fuisti , Et tamen in tanta humilitate uenisti ut seruilem formam adsumere dignatus es , Et pannis inuolutus a pastoribus uisus es , Gratias tibi reffero et per hoc suppliciter exoro , Ut quicquid in 10 exercitatione corporis mei , Aut in cultu uestimentorum 1*a*.] meorum inutiliter agendo commisi , Concede ueniam pro honore uenerabilium indumentorum , Domine Ihesu Christe Amen. ,

IN NATALE DOMINI. 15

Deus qui humanae substantiæ dignitatem et mira- biliter condidisti et mirabilius reformasti , Gratias et laudes tibi dico eo quod tu domine Deus unica spes mea non solum claustra carnis sed etiam presepis angustias uitae largitor uoluisti pertulere uel quicquid pro me indigno 20 in subiectione sanctissimi ac mundissimi corporis fuisti perpessus , Imisque poposco precibus uti me pro huius- modi gratia humilitatis inspirare digneris, Domine Ihesu Christe amen. ,

11 culto, with *o* expuncted and v overline, MS.

15 nat*ivitate*, Brit. Mus. Cat. of Anct. MSS.

16 *Cf.* the prayer in *the Leofric Missal*, p. 65. Deus qui humanæ substan- tiæ dignitatem et mirabiliter condi- disti et mirabilius reformasti; da nobis, quæsumus, eius divinitatis esse consortes, qui humanitatis nostræ fieri dignatus est particeps, etc.

DE CIBO.

O uita et ueritas et suauitas sanctorum qui omnibus elimenta indesinenter præberis et carne propria nostram esuriem saturaueris , Gratias tibi ago domine Ihesu
. 21*b*.] Christe quia humano cibo nutriri non dedignasti , Qui es 5 cibus caelestis credentibus cunctis , Et per hoc commoda mihi quaeso indigno ut anima mea amore tuo saginata in observatione mandatorum conualescat , Domine Deus omnipotens , Amen.,

DE CIRCUMCISIONE. 10

O inchoatio et perfectio omnium bonorum apud te igitur totum providentia geritur totum ratione subsistit , Qui ut nos gravi seruitute legis eximeris legem circum- cisionis non dedignaueris excipere et humanam naturam vetustate expoliens innouaris , Ideo non immerito magni- 15 ficentiam tuam laudo ac per hoc obnixe adiuro te , circumcide in me cuncta uitia cordis et corporis mei , Domine Ihesu Christe , Amen. ,

DE EPIPHANIA.

En omnipotens astrorum conditor qui incarnationem 20 tuam preclari sideris testimonio indicasti , Quod uidentes magi oblatis maiestatem tuam muneribus adorauerunt ,
. 22*a*.] Propter ea gratias ·agendo offeram tibi hostiam laudis , Ac deprecor concede mihi propitius ut in mea semper mente appareat stella iustitiae et in tua confessione meus 25 sit thesaurus , Domine Ihesu Christe , Amen. ,

DE BAPTISMO.

O inmensa maiestas qui cunctorum criminum abso-
lutus nexibus baptismatis subire uoluisti fluenta , Per
quod te supplex obsecro ut omnium meorum sis
absolutor criminum atque indultor delictorum , Domine 5
Ihesu Christe amen. ,

DE QUADRAGESIMO.

O singularis incarnata clementia Num quid digne
tibi possum refferre gratiam quod dies quadragenas cum
continuis noctibus insons ieiunium sufferre uoluisti , 10
Antiquumque ibi hostem prostrasti , A cuius damna-
tionis iure Deus meus fragilitatemque uirium mearum
per tuam gratiam confirma et corrobora ad uincendos
2*b*.] hostes inuisibiles atque uisibiles , Et quicquid per gulae
incontinentiam umquam delinquerim , Tu uenia uerissimae 15
pietatis absterge , Omniumque preteritorum ueniam
tribue delictorum , Et a presentibus et futuris me prote-
gendo conserua Mea quoque uiscera uirtutibus reple ,
Uitiis evacua , Et in quibuscumque ea contaminando
maculam emunda pro honore tuorum uenerabilium 20
uiscerum , Quae semper diuina virtute repleta radiantur ,
Domine Ihesu Christe , Amen. ,

DE AMBITIONE DOMINI.

O uia cunctis ad uitam uolentibus remeare qui
pedibus tuis ambulando predicandoque omnibus uitae 25
demonstrasti uiam , Gratias tibi ago ac per hoc deprecor
da meis pessimis plantis ueniam , ut quicquid in gres-

F

sibus stando uel ambulando aut retardando contra tuam
agens uoluntatem delinqui omnia dimittas , Domine Ihesu
Christe, Amen. ,

DE AQUA IN UINUM CONUERSA.

23a.] Deus qui ad declaranda maiestatis tuae miracula in 5
Cana Galilaeae , in conuiuio nuptiali aquas in uinum
conuertisti , Gratias tibi reffero domine mi , Et te
caelestem sponsum exorando interpello , Ut tua Christe
caritas et doctrina noui testamenti me inrigata inebriat ,
Ut mens mea oblita presentium desideriorum sola futura 10
commercia adipisci recurrat per te , Domine Ihesu
Christe Amen. ,

DE CONGREGATIONE APOSTOLORUM.

O infinitae misericordiae et inmensae bonitatis auctor ,
Qui per documenta certissima Deum te et hominem 15
declarasti , Quique tibi apostolos congregasti , Et per
totam Galileam euangelizando in synagogis eorum
docuisti , Et omnem languorem omnemque infirmitatem
in populo curasti , Daemones fugasti , et mortuos resus-
citasti , Gratias tibi ago et maiestatem tuam propensius 20
implorabo , Da mihi quaeso spiritalem medicinam mentis
23b.] et corporis , Et magnificentiæ tuæ uirtus inconcusam ab
ab inimici emisione me custodiat , Atque a somno
peccati et a sopori humanae pigritudinis uel malae
consuetudinis reuiuiscendo suscitet , Domine Ihesu 25
Christe , Amen. ,

22 inconcusam, *sic in MS.* 23 emisione, *sic in MS.*

DE . V . PANIBUS.

Domine Deus omnipotens qui in omnium operum
tuorum dispensatione mirabilis es , Qui de . ᴜ . panibus et
duobus piscibus saturasti . ᴜ . milia hominum , Gratias
tibi reffero et per hoc obsecro concede propitius fragili- 5
tati nostrae sufficientiam competentem ut mens nostra
tuae reparationis effectus et pia conuersatione recenseat,
Et cum exultatione et gratiarum actione suscipiat ,
Domine Ihesu Christe , Amen. ,

ORATIO DE LACRIMIS DOMINI. 10

O fons omnis innocentiae qui per viscera misericordiae
coram Iudaeis lacrimatus es , Et super Hierusalem ciui-
tatem pro peccatis miserisque futuris inhabitantium de
sanctis ac sincerissimis oculis lacrimas elicere uoluisti ,
4*a*.] Gratias tibi ago et per hoc adiuro , Da mihi miserrimo 15
fontem lacrimarum , Ut mea ingentia possim deplorare
merita scelerum , Domine Ihesu Christe , Amen. ,

ORATIO IN CAENA DOMINI.

Deus refugium pauperum spes humilium salusque
miserorum , Qui remotis obumbrationibus carnalium 20
uictimarum , Spiritalem nobis hostiam et uiuentem
patrique placabilem inchoantem dedicasti , Quando cae-
nantibus discipulis panem et calicem benedicendo atque
porrigendo dixisti , "Accipite et manducate hoc est corpus
meum " , Et iterum "hic est calix sanguinis mei noui 25

13 miserisque = miseriisque.
19 salisque, MS.
24 Accipite et comedite, Hoc est
corpus meum ; Matth. xxvi. 26.

25 Hic est calix nouum testamentum
in sanguine meo qui pro uobis funde-
tur ; Luc. xxii. 20.

testamenti qui pro uobis et pro multis effundetur in
remisionem peccatorum , Gratias tibi reffero et per hoc
clementiam tuam suppliciter deposco , Ut illo sanc-
tissimo ac salutifero pretio purificatus ac sanctificatus
redemi merear hic et in futuro , Domine Ihesu Christe 5
amen. ,

Item oratio in caena domini.

. 24*b*.] Omnipotentiam tuam domine prumta mente confiteor
et laudo , Cui angelicae uirtutes ministrando subiectae
sunt , Et tamen hominibus ministrare dignatus es et 10
manibus mundissimis per quas uirtutes plurimas fecisti ,
Pedes discipulorum lauasti , Gratias tibi ago domine
Deus meus et per hoc summe Deus supplico ut lauaberis
me ab iniustitia mea Et a sordibus humanae conuersa-
tionibus emunda , Domine Ihesu Christe amen. , 15

De flectu genium.

O tremende adorande et colende Deus , Ergo tibi
omne genu flectitur caelestium et terrestrium et infer-
norum , Sed tu domine miserator et misericors paterna
pietate et pontificis auctoritate tua genua cunctosque 20
artus uenerabiliter in oratione flectendo figere uoluisti
eum obsecrando qui tibi unicus iure genitor fuit , Gratias
tibi reffero et per saluberrimas guttas sancti sudoris
obsecro pigritudini meae ueniam tribue , Quandocumque

2 remisionem, *sic in MS.*
6 The opening resembles a passage
in the early eleventh century Codex
Gemmeticensis or Missal of Robert of
Jumieges, successively Bishop of Lon-
don, 1044, and Archbishop of Canter-
bury, 1051. Deus refugium pauperum,

spes humilium, salusque miserorum,
supplicationes populi tui clementer ex-
audi, etc., W., p. 108*n*, and also in the
Leofric Missal, W., p. 243.
 14 iustitia, originally, and *in* added
afterwards in MS.
 16 genium, *sic in MS.*

somno deditus sensu sopitus pigritudini corporis circum-
5a.] actus meam pretermisi orationem meque in eorum
numero habere dignaueris non pro meritis meis sed pro
misericordia tua, Pro quibus summi patris obsecrando
aures pulsisti precibus , Domine Ihesu Christe amen. , 5

DE OSCULO IUDÆ.

Aie inuisibilis et inconprehensibilis Deus qui , a
Iuda proditore osculando traditus es , Et te manibus
inimicorum ad conprehendendum palpabilem prebuisti ,
Eisque obuiando ac defendendo discipulos dixisti , "Ego 10
sum sinite hos abire", Qui te tuasque permisisti manus
indigentis potestatis ligare , Per quod te suppliciter
gratiarum actiones persoluens deposco , Ut me ab omni
dominatione aduersariorum defendas , Et opera manum
mearum ab omnibus absolue uinculis uitiorum , Domine 15
Ihesu Christe amen. ,

DE AURICULO ABSCISO.

Deus cuius indulgentiam nemo non indiget , Qui nos
iniuriarum nostrarum remisionem docuisti , Quam benig-
25b.] nitatis exemplo exhibuisti , Cum pontificis seruo abscisam 20
auriculam restituisti , Gratias tibi ago et per hoc obsecro
concede mihi peccatrici , Si quomodo uerbo uel facto
uel in memoria retinendo aut gratulando in malis eorum
siue non gaudendo in bonis illorum ledentibus mihi
reddidi , Ignosce illud omnipotens et per hoc praesta ne 25
faciam Domine Ihesu Christe amen. ,

7 Aie = Ἅγιε.
10 Dixi vobis, quia ego sum ; si ergo me quæritis, sinite hos abire, Joh. xviii. 8.
14 manū, MS.

18 The opening phrase : Deus cuius indulgentiam nemo non indiget, is found in the Leofric Missal, W., p. 74.
17, 20 absciso, *sic in MS.*, abscisam, *sic in MS.*

DE IUDICIO PRESIDIS.

Tu omnium equissimus iudex humano presentatus iudici iniquum audisti iudicium , Ego autem gratias agendo tuamque misericordiam humiliter postulando adiuro , concede mihi ut numquam iudicium condem- 5 nationis in perpetuum audire debeam in futuro dulcissimo ab ore durissimum sermonem , Domine Ihesu Christe amen. ,

DE DIUERSIS PASSIONIBUS DOMINI.

Domine Deus meus ego seruus tuus agere tibi gratias 10 iure numquam desino , Quod manus flagellantium , Quod uincula , Quod sputa , Quod alapes , Quod obprobria falsumque testimonium innoxius pro me omnium reo 26a.] malorum ferre uoluisti , Per quod te suppliciter exoro ut me a flagellis uinculisque inimicorum eripies , Et omnia 15 in me crimina atque peccata per ignem amoris tui et per accepta sputa facici tuae extinguendo abluere ac mundare atque sanctificare me digneris , Domine Ihesu Christe amen. ,

DE SPINEA CORONA DOMINI. 20

Tu Deus misericors adiutor meus , Qui uenerabile tuo capite spineam coronam gestare non negasti , Gratias tibi ago et per hoc piissime peto ut quicquid per mei capitis sensus umquam sceleris commisi concede ueniam ,

12 cf. Tu sputa colaphas uincula
et dira passus uerbera ;
Crucem uolens ascendere
nostre salutis gratia.
Hymn in MS., Cott. Vespasian, D. xii. fol. 68.

Qui cunctorum pene scelerum densitate ut spinis circumdatus sum nisi te auxiliante protegar , Domine Ihesu Christe amen. ,

DE INRISIONE DOMINI.

Deus cuius adorande potentiam maiestatis hymnidici 5 angelorum chori indesinenter adorant , Et tamen ab hominibus sub inrisionem tacuisti adoratus , Gratias tibi 5*b*.] reffero et per hoc praesta quaeso orationis effectum clementiam tuam iugiter implorandi , Et per piæ petitionis euentum quandocumque inuocauero te aures 10 misericordiae apertas inueniam , Domine Ihesu Christe Amen. ,

DE CRUCE DOMINI.

O tu summa singularisque pietas qui crucis honus subire sustinendo portandoque non negasti , Per quod 15 peccata humani generis tamque graue onus ut agnus inmaculatus humeris eleuasti propriis Gratias tibi ago et per hoc deprecor mihique cunctis inuoluto sceleribus peccatorum manum porrige pietatis , Meque cunctorum criminum fasce resolue et erige Domine Ihesu Christe 20 Amen. ,

DE UESTE EIUSDEM

Tu Deus protector meus ac defensor uitæ meae qui nunquam tegmine exutus uirtutum fuisti , Tuum tamen

5 The opening phrase occurs in the Leofric Missal *Oratio post ymnum trium puerorum*, Deus cuius adorandæ potentia maiestatis flamma sevientis incendii sanctis tribus pueris in splendorem mutatus est, W. p. 3.

inmaculatum corpus ignominiose exuere permisisti , Ut
27*a*.] nuditas quæ primo homine facta fuerat tegeretur , Gratias
tibi reffero et per hoc exoro solue a me misero uelamen
uitiorum uirtutibusque indue pro uitiis , Ut in illo
nuptiali conuiuio non nudus sed indutus ueste nuptiali 5
intrare merear , Domine Ihesu Christe amen,

ORATIO DE COLLO.

O fons omnium bonorum atque forma uerae humi-
litatis , Qui collum tuum sanctum curbasti crucique
affigere permisisti , Gratias tibi ago et per hoc submissa 10
cordis ceruice supplex obsecro , Concede mihi inanis
gloriae pariter cum superbiae fastu fidelissima ueniam
pietate , Domine Ihesu Christe amen. ,

DE BRACHIS ET MANIBUS.

O Dei dextera donatorque salutis Qui brachia tua 15
sancta extendisti in ligno crucis , Insuper et sanctas ac
uenerabiles manus tuas in cruce perforare clauibus
pertulisti , Gratias tibi reffero domine Ihesu Christe et
per hoc adiuro ad me porrige manum misericordiae
27*b*.] tuique acumine timoris et dilectionis pectus meum 20
perfora durissimum , Et opera manum mearum dirige
et custodi , Et ne me indignum dispicias opera manum
tuarum , Domine Ihesu Christe amen ,

22 This second occurrence of the words opera manum tuarum, appears to be
a slip on the part of the scribe.

DE . UII . DONIS SPIRITUS SANCTI.

O meus unicus proxima misericordia redem'p'tor
Deus , Qui septena carismata spiritus sancti et octogenas
beatitudines tuo semper in pectore claudendo sine
defectu seruasti , Ego gratias agendo et obsecrando te 5
summe Deus supplico ut meum pectus ab octenis solue
uitiis maximis , A cunctorumque criminum contagione
corpus animamque purifica , Qui purus nitidusque cunctis
fulsisti uirtutibus Domine Ihesu Christe amen. ,

ITEM DE PASSIONE CRUCIS. 10

O celsitudo humilium et fortitudo fragilium qui in tua
humilitate iacentem mundum erexisti , Et propter ea te
in cruce eleuare manibus pullutis peccatorum permisisti ,
Gratias tibi ago ac per hoc deprecor ut me humillimum
28a.] ab imis desideriorum uoluptatibus erigere digneris , 15
Meque exalta e terris ad caelum , Qui derelictum ouem
non omisisti , Sed inuentum eleuans ad gregem portasti ,
Domine Ihesu Christe Amen. ,

3 For the *septena carismata* : cf.
Isai. xi. 2, 3, "Spiritus Domini ; spiritus
sapientiæ, et intellectus, spiritus con-
silii, et fortitudinis, spiritus scientiæ, et
pietatis, et replebit eum spiritus timoris
Domini."

4 For the *octogenas beatitudines,* allu-
sion is probably made to Matt. v. 3-10.
If so, octogenas = octo. Cf. Arundel
MS. 205, f. 23, De octo beatitudinibus ;
and a tabulation of them in Arundel
MS. 507, f. 20 ; and Egerton MS. 746.

6 For *octenis uitiis maximis,* cf. MS.
Cotton, Nero A. II. fol. 42 b. (8th or 9th
cent.) "*Sententia de octo principalia
uicia qui humanum inferunt genus.*
Primum gastromargia quod sonat uen-
tris ingluuiis ; Secundum fornicatio ;

Tertium filargia id est auaricia siue
amor pecuniæ ; Quartum ira ; Quintum
tristitia id est anxietas siue tedium cor-
dis ; Sextum accidia ; Septimum cyno-
doxia id est iactancia siue uana gloria ;
Octauum superbia ; Orum igitur uici-
orum , genera sunt duo , aut enim
naturalia sunt aut castro margia , aut
extra natura aut filargia. Efficiencia
uero quatri partita est , quedam enim.
Sub accione casuali consummare non
possunt ut est gastromargia , et forni-
cacio , quedam uero etiam sine ulla
corporis accione conpletur ut est
superbia , et cinodoxia." There are
several copies of the work of Joh.
Cassianus de octo uitiis capitalibus in
the British Museum MS. Collections.

DE TENEBRIS.

O misericordia simul et potentia qui es in omnibus
honorifice laudandus , Quia in tua passione cuncta
commota sunt et euentum dominici uulneris elimenta
tremuerunt , Expauit dies non solita nocte et suas 5
tenebras mundus inuenit , Etiam lux ipsa uisa est mori
tecum ne a sacrilegis cernere uideris , Clauserat enim
suos oculos caelum ne te in cruce aspiceret , Propter ea
gratias agendo tuamque pietatem deposco , Et obsecro
te saluator mundi per passionem tuam et per redem'p'- 10
tionem salutiferæ crucis tuae , Ut quandocumque iuseris
me ab hac luteà corporis habitatione exire dirigas an-
gelum pacis et consolationis , Qui me ab aduersariorum
. 28*b*.] potestate et innumerosa caterua inimicorum animas
iugulare cupientium te iubente defendat , Et custodiat 15
animam meam et pertransire faciat intrepidam principa-
tus et potestates , Et ad sedes lucidas quas per meritum
meum non requiro sed per tuam misericordiam adipisci
non dispero te protegente perducat , Domine Ihesu
Christe Amen. , 20

DE LATRONE.

Domine Deus meus qui non mortem sed paenitentiam
desideras peccatorum , Qui latroni in mortis articulo
credenti paradisum promisisti , Nobis quoque paeniten-
tibus spem ueniae reserasti Ideo gratias agendo tuamque 25
misericordiam inuoco , Necnon et scelera mea tibi

7 cernere, *sic in MS.*
11 iuseris, *sic in MS.*
12 angelum ; some letters erased be-
tween *l* and *n*, M.S.

21 The Leofric Missal has a similar
opening :—*In tempore quod absit mor-
talitatis :* Deus, qui non mortem sed
penitentiam desideras peccatorum,
populum tuum, quæsumus, ad te
conuerte propitius, etc., W. p. 186.

confiteor Ego ore , ego corde , Ego opere , Ego omnibus
uitiis inquinatus sum , Ueniam peto ut deleas uniuersa
delicta mea , Domine Ihesu Christe Amen. ,

DE ACETO ET FELLE.

O domine Deus exercitum Deus omnis terrae qui ori 5
2.] tuo honorifico per quod omnibus aperuisti uiam uitae
uiamque ueritatis , Et melliflua uitae precepta pertulisti
aceti et fellis amaritudinem labiis inmaculatis tetigisti
et ab ore remouisti , Ut a me misero humanoque generi
amaritudinem aeternae mortis elongaris , Exaudi me 10
aeterne Deus oranti et gratias agenti , Ut quicquid
ori meo maledicendo umquam aut iurando , uel detra-
hendo , siue mentiendo , Falsum testimonium proferendo ,
Uana loquendo uerbis peccaui , In contrarium tibi omnia
dimittas , me non merenti sed te misericorditer largienti , 15
Domine Ihesu Christe Amen. ,

TRADIDIT SPIRITUM.

O clementissime pater domine saluator meus qui
capite tuo sancto cruce inclinato tradidisti beatum
spiritum , Gratias tibi reffero atque obnixe adiuro te ut 20
meum misericors suscipere digneris in supremo fine
spiritum , Qui tuum propter me exspirare in manusque
paternas commendare uoluisti , Meque supplicem ui-
6.] uentem conserua defunctum suscipe , Et uenienti me
ad te recedat ignis , Fugient tenebræ , Conticescant 25
spiritales nequitiae ac remoueantur , Et obmutescat

5 exercitum, *for* exercituum.
10 elongaris *for* elongares.
10 Note the syntax of *Exaudi me
oranti et agenti.*
24 This idea of darkness is alluded

to in the prayer to St. John the
Baptist on fol. 36*a.*
25 This meeting of the soul with
evil spirits after death is more fully
worked out at pp. 74, 118.

princeps earum et procul recedat , Da mihi uiam plenam
gratiae tuae per quam possum ad te , Domine Ihesu
Christe citius peruenire amen. ,

DE LUMINIBUS CLAUSIS.

Omnipotens aeterne Deus lux lucis et fons luminis , 5
Qui uenerabiliter tua per mortem clausisti lumina , Cum
quibus secreta caelestia penitrando et ineffabilem summi
patris faciem indesinentur cernebaris , Gratias tibi reffero
ac per hoc deprecor , Ut quicquid anima mea lesionis
per propria lumina patietur , Pie ut indulgentiam tri- 10
buas pro honore tuorum uenerabilium luminum , Domine
Ihesu Christe Amen. ,

DE NARIBUS.

O te oro omnium clementissime pater et gratias
ago , Tu qui omnium odore repletus fuisti uirtutum , 15
Et in suppremo fine uenerabilis uitae narem claudendo
.30*a*.] omisisti spiritum , Concede mihi ut quicquid putridinis
uitiorum per mea spiramina in memet ipsum contraxi
mihi indigno omnia dimittas , Domine Ihesu Christe
Amen. , 20

DE AURIBUS.

O Deus dominator meus qui aures tuas pro me misero
in mortis articulo claudere permisisti , Cum quibus

7 penitrando = penetrando. 8 cernebaris = cernebas.

21 Compare this prayer with the following contemporary example, on the same
subject :—"Rex regum et dominus dominantium , tu qui aures tuas pro me
misero in mortis articulo claudere permisisti , Cum quibus numquam audiendo
ab interna patris uoluntate deuiando auertisti , Concede auribus meis pollutis
per auditum malum misericordiae tuae ueniam , ut numquam pro meis meritis
pariter cumulatis audire debeam in futuro districtionis sententiam , discedite a me
maledicti in ignem aeternum, neque in aeuum ab ingente ardore amoris tui
separer a te , domine mi Ihesu Christe."—*MS. Reg.* 2 A xx, f. 35.

numquam audiendo ab interna patris uoluntate deuiando
auertisti , Gratias tibi reffero et per hoc obsecro Concede
auribus meis pullutis per auditum malum misericordiae
ueniam , Ut nunquam pro meis meritis pariter cumulatis
audire debeam in futuro districtionis sententiam , "Dis- 5
cedite a me maledicti in ignum æternum" , Neque in
aeuum ab ingenti ardore amoris tui separer , Domine
Ihesu Christe amen. ,

DE LATERE DOMINI.

O medicinae diuinae mirabilis dispensator qui tibi 10
lancea latus aperire permisisti , Aperi mihi quaeso
pulsanti ianuam uitae , Ingressusque per eam confitebor
tibi per tui uulnus lateris omnium uitiorum meorum
b.] uulnera per misericordiae tuae medicamen sana , Ne
umquam indignus presum'p'tor tui corporis et sanguinis 15
reus efficiar , Pro meritis propriis meorum peccatorum ,
Sed ut anima mea miserationum tuarum abundantia
repleata , Ut qui mihi es pretium ipse sis et praemium ,
Domine Ihesu Christe Amen. ,

DE SEPULCHRO.　　　　20

Domine Deus uirtutum qui es glorificatio fidelium et
uita iustorum , Qui conlapsa reparas et reparata con-
serues qui caelo terra marique non caperis , Unius
angustam sepulturae ferre uoluisti , Gratias tibi reffero
et pro illius honore uenerabilis corporis tui qui in 25
sepulchro requieuit sine laue corruptionis , Præsta mihi

5 Discedite, etc. Matt. xxv. 41.　　20 This article omitted by the *B. M.*
15 presumtor with a small *p* of later　*Catal. Anct. MSS. Latin.*
date added over line, MS.　　　　24 angustam = angustiam.
18 repleata, = repleatur.　　　　26 laue = labe.

quaeso quietis sedem et requiem purae beatitudinis locumque refrigerii lucis et pacis , Domine Ihesu Christe Amen. ,

AD INFEROS.

Domine Deus spei insertor consilii defensor , legis 5 seruator , Monstrator uiae errantium recreator dolentium , Qui propter nos ad inferos discendere dignatus es , 31*a*.] Ut deuicta morte reuertens uiua spolia ad superos reuocares , Gratias tibi ago domine Ihesu Christe et te altissime adiuro , Concede mihi indignissimo omnium 10 ut numquam apud inferos meum post obitum spiritum retrudas , Qui cunctos tuos in horrido tartarum loco reclusos liber ab omnibus absoluisti , Horrida non horrendo sed intrando et uincendo , Tibi enim non præualuerunt portae inferni , Sed et uectes earum 15 dominantis auctoritate fregisti , Et captiuos liberasti captiuis alienis captiuam induxisti , Domine Ihesu Christe amen. ,

DE RESURRECTIONE DOMINI.

O uita morientium salus infirmantium , Spes unica 20 miserorum , Resurrectio mortuorum , Qui tertia die mortis disruptis uinculis liber laetusque ad inferos resurrexisti , Gratias refferendo te summe Deus supplico , Da mihi miserrimo partem primae resurrectionis per remisionem peccatorum meorum , Sortemque in secunda 25 sine fine cum sanctis da mihi , Domine Ihesu Christe amen. ,

2 The two conditions of *light* and *rest* are also connected together on the inscribed cross of Ovinus, preserved in Ely Cathedral : " ✠ LUCEM . TUAM . OVINO . DA . DEUS . ET . REQUIEM .

AMEN ." See *Journ. Brit. Arch. Assoc.,* vol. xxxv. p. 388.
4 This article is also omitted by the *B. M. Catal. Anct. MSS. Latin.*
7 discendere = descendere.

ITEM DE RESURRECTIONE.

b.] Omnipotens sempiterne Deus , Mestorum consolatio
laborantium fortitudo , qui unica ac singulari misericordia ,
Primo post gloriosam resurrectionem Mariæ Magdalene
ad monumentum apparuisti , Eamque nominando con- 5
solasti ut humani generis culpa inde absciditur unde
processit , Gratias tibi ago et inmensam bonitatem
tuam summopere supplico , Praesta mihi precanti licet
indignus ut inueniam fiduciam et consolationem in
conspectu diuinae maiestatis tuae , Domine Ihesu 10
Christe amen. ,

DE PAENITENTIA PETRI.

Tu omnipotens mitis et multum misericors , qui non
despicis contritos corde et adflictos miseriis , Qui beato
Petro apostolo post amaritudinem fluctuosae paenitentiae 15
tuae pietatis presentiam concedisti , Concede mihi pro-
pitius per illius suffragia , Ne umquam exigentibus
meriti's' sim a familiaritatis tuæ contubernio separatus ,
Sed clementiam tuam supplici confessione deposco ,
Ut ubi nulla fiducia mihi suppetit , Ibi gratia tua 20
i.] copiosa resplendeat quæ et delicta remittit indigni[s] et
beneficia praestet inmeritis , Domine Ihesu Christe
amen. ,

DE ASCENSIONE DOMINI.

Tu unigenitus almi genitoris qui te ipsum uiuum post 25
passionem tuam in multis argumentis per dies . xl .
apostolis apparuisti , Et post ea sanctum ac inmaculatum

1 This article is omitted by the *B. M. Catal. Anct. MSS. Latin.*

corpus intuentibus discipulis et congaudentibus ange-
lorum agminibus in caelum ascendendo eleuasti super
astra sedensque ad dexteram Dei patris , Concede mihi
gratias agenti ut possim iter caeleste securus ab hostibus
migrare in obuiam tui aeterne Deus , Et cum aquilis
congregantibus ubicumque fuerit corpus dominicum illic
tecum adesse merear , Supplex obsecro Christe Ihesu
cui angeli seruiunt mundi saluator , Meusque redemtor
rex omnium seculorum , Domine Ihesu Christe amen. ,

DE PENTECOSTEN.

Uerus largitor uitae perpetuae atque aeternæ lucis
indultor , Cui contra me nemo potest , Nullus audet con-
tradicere Ihesu filii magni Dei , Qui spiritum promissum
paracletum apostolis prestitisti , Gratias tibi ago domine
fol. 32*b*.] Ihesu Christe et per hoc magnopere deprecor , Ut illius
aliquam partem sensibus meis benignus infunde , Et eius
magistratu me conserua me dirige , Mihi adiuua per
matrem uirtutem gratiam tuam , Meque inlumina per
mundissimam margaritam , Mundi rector et amator
totius castitatis ut tibi semper sim deuotus , Cuius
sapientia creatus sum et prouidentia gubernatus sum ,
Domine Ihesu Christi , Amen. ,

DE IUDICIO FUTURO.

Deus iudex iustus qui ab hominibus iudicatus te in
maiestate uenturum predixisti ad iudicandos uiuos ac
mortuos , Noli me domine in illo tremendo die damnali
iudicio condemnare , Sed suppliciter exoro ut relaxentur
ante te merita peccatorum meorum dum ueneris in

iudicio Deus , Et secundum largifluam misericordiam
tuam omnium facinorum meorum ueniam tribue domine
Ihesu Christe , Et cum omnibus tuis sanctis tuae
adunatus dexterae illius felicissimae uocis merear audire
sonum , 5

"Uenite benedicti patris mei percipite regnum quod
uobis paratum est ab origine mundi" , Ubi sancti sine
fine requiescunt , Et ibi æpulentur omnes amici tui

.

SACRAMENTAL HYMN. 10

a.]
 Domine Deus Ihesu
uia uita ac ueritas
aeternae uitae petimus
ut nos consortes facias ,
 Tu de caelis adueniens 15
uitam mundo largitus es ,
Te panem uitae nouimus
firmantem corda hominum ,
 Qui ergo ad te uenerit
esuriem non patitur , 20
Et qui in te crediderit
in aeternum non sitiet ,
 Uerus enim cibus est
caro tua omnipotens
et sanguis tuus Ihesu 25

6 Venite, etc., cf. Matt. xxv. 34.
Venite benedicti patris mei, possidete
paratum vobis regnum a constitutione
mundi.
 8 The following leaf is missing ; MS.
It appears to have been cut off, as there
is a narrow slip left between the folio
on which the above is written and the
following text.

10 This article, and the following
articles down to the "*Oratio ad sanc-
tum Michaelem*," in fol. 35*b*, are called
"General Prayers" by the Brit. Mus.
Catal., which has omitted to observe
that this is a Sacramental Hymn.

uerus potus fidelium ,
 Per hoc mysterium
a morte redemisti nos
ut firmiter ac sobrie
in te uiuamus domine , 5
 Dignare ergo petimus
sancti huius mysterii
particeps nos fieri
ad laudem tui nominis ,
 Christe tuum preceptum est 10
ut diligamus inuicem ,
Sed hoc implere possumus
adiuti tuo munere ,
 Ergo nostris mentibus
fundatur tua caritas 15
ut tum demum possit in nos
fraternus amor uigere ,
 Ut non iniquum odium
neque labor inuidiæ
neque ulla uis malitiae 20
in cor nostrum resedeat ,
 Et culpas quas contraximus
in carne siti lubrica
pro tuo sancto corpore
remisionem tribue , 25
 Et si adstricti uitiis
peccati sumus famuli
sanguis tuus nos redemat
et suos nos constituat ,
 Omnem mentis maculam 30
omnesque sordes animae
Christe qui solus mundus es
absterge tua gratia ,

33*b*.]

Tranquillam nostram animam
mentem semper pacificam
Tu qui es pax uerissima
conserua Deus petimus ,
 Ubi enim pax fuerit 5
tu ipse quoque aderis
et ubi tu de eris
quicquid ibi tuum est ,
 Ueni ergo domine
et iugiter nos posside 10
ut tui sancti spiritus
possumus templum fieri ,
 Gloria tibi pater
cum tuo unigenito
cum quo uitam largitus es 15
una cum sancto spiritu
in sempiterna secula
Per gratiam largitoris
Ihesu Christi domini amen. ,

ORATIO. 20

 Te deprecamur domine
qui es misericors pius
propter nomen tuum domine
esto nobis propitius ,
 Sollicitudinem nostram 25
super te iactamus domine deus
nisi misertus fueris
in uano laborauimus ,

3 Tu quies, *MS.*
20 This forms one of the "General
prayers" according to the B. M. Cata-
logue, which fails to recognize the fact
that it is a matutinal hymn of invoca-
tion to the Almighty.

In pace in id ipsum
securi quiescamus
ut surgentes diluculo
sobrie te adoramus
 Peccata nostra ablue 5
miserere nobis Deus
per trinitatem rogamus
ad esto nostris precibus ,
 Gloria tibi pater
gloria unigenito 10
una cum sancto spiritu
in sempiterna secula. ,

SANCTA ORATIO.

Deus meus et saluator meus quare me dere . .

. 15

[PRAYER OF CONFESSION.]

.

34*a*.] ossibus et in carne , Peccaui in medullis et in renis ,
Peccaui in anima mea et in omni corpore meo , Si nunc
erit uindicta tua super me tanta quanta in me ipso 20
fuerunt peccata mea multiplicata iudicium tuum quo-
modo susteneo , Sed habeo te sacerdote summo ,
Confitebor peccata mea tibi deus meus tu es unus sine
peccato , Obsecro domine Deus meus per passionem
atque per signum '+' lignum salutiferae crucis tuae 25

15 The remainder of this article is
wanting, the leaf which originally fol-
lowed, fol. 33*b*, being now lost. cf. Deus
meus, ut quid dereliquisti me, etc.
Matt. xxvii. 46 ; Mark xv. 34 ; Ps.
xxxvii. 22, etc.

17 This article is imperfect at the
beginning ; the leaf which originally
preceded fol. 34 being now lost.
22 susteneo = sustineo.

atque per effusionem sancti sanguinis tui , Quod tu
concedas remisionem omnium peccatorum meorum , Peto
te domine Deus meus Ihesu Christe quod mihi non
reddas secundum meritis meis , Sed secundum magnam
misericordiam tuam , Iudica me domine secundum 5
iudicium indulgentiae tuae ac misericordiae tuae, Ego te
adiuro Deus meus omnipotens quod tu in 'me' conloca
amorem tuum et timorem , Suscita in me paenitentiam
peccatorum meorum et fletum , Pro nomine tuo da mihi
memoriam mandatorum tuorum et adiuua me Deus 10
meus dele iniquitatem meam a conspectu tuo , Et ne
4*b*.] auertas faciem tuam ab oratione mea , Ne proiecias
me a facie tua ne derelinquas me Deus meus ne
discesseris a me , Sed confirma me in tua uoluntate ,
Doce me quid debeam agere quid facere aut loquere 15
quid debeam tacere , Defende me domine Deus meus
contra omnibus inimicis meis uisibilibus et inuisibilibus ,
Defende me domine Deus contra iacula diaboli et contra
angelum tartari suggentem et docentem multa mala ne
deseras me domine Deus meus ne me derelinquas unum 20
et miserum famulum tuum , Sed adiuua me Deus meus
et perfice in me doctrinam tuam , Doce me uoluntatem
tuam quia tu es doctor meus et Deus meus qui regnas
in secula seculorum amen ;

ITEM ORATIO. 25

Deus inmortale presidium omnium postulantium
liberatio supplicum , Pax rogantium , Uita credentium ,
Resurrectio mortuorum , Spes fidelium , Gloriatio humi-

1 efsusionem, MS., by inadvertently
omitting the bar of the second f.
2 remisionem = remissionem.

12 proiecias = proiicias.
15 loquere = loqui.
19 suggentem = suggerentem.

lium , Beatitudo iustorum , Qui plenitudinem mandatorum
35*a*.] in tua proximique amore sanxisti , Hanc nobis gratiam
largire propitius , Ut qui in multis offendimus tua caritas
in nobis abundet per quam peccata mundantur per
dominum. , 5

ORATIO.

Domine Deus omnipotens qui non habes dominum
sed omnia tuae sunt dicioni subiecta , Ne dispicias me
indignum famulum tuum , Sed in numero famulorum
tuorum me conputas ante conspectum gloriae tuae , Tu 10
enim dixisti "non ueni uocare iustos sed peccatores" ,
Et iterum "nolo mortem peccatoris sed ut conuertatur et
uiuat" , Ego domine te inspirante uolo conuerte inple
desiderium meum , Da preteritorum ueniam delictorum ,
Futurorumque custodiam , Uitiorum emendationem , 15
Ut uiam tuam gradiens ad te pium et inmensitatis
dulcedinem dominum perueniam , Qui propter humanum
genus ad terras discendere dignatus es , Et tuum pre-
tiosum sanguinem fundendo gentes ad baptismi gratiam
uocasti , Et de errore gentili liberasti , Ego infelix 20
quod in baptismo pollicitus sum nequaquam seruam ,
Paenitet me egisse quod egi nequiter , Suscipe paeni-
35*b*.] tentis lacrimas , Miserere misericors indulge quod feci ,
Praesta ne faciam , Tu conspicis domine pericula mea
in quibus consisto , Et quibus malis circumdatus sum , 25
Quantisque per meritum meum premor aduersitatibus
libera me , salua me , Protege me , defende me , Ut non
rideant de me inimici mei , Tu es Deus solus spes mea ,
In te solum confido de nullius hominum solacio spero ,

11 Matt. ix. 13, etc. 13 converte = converti.
12 cf. Ezek. xxxiii. 11.

Guberna me ut pius pater , Ut post tantas talesque
procellas seculi huius undique saeuientes ad portam
salutis aeternae te duce peruenire merear , Et cum aliis
quos eripuisti bone Ihesu te laudare merear Deus per
infinita secula seculorum amen. , 5

ORATIO AD SANCTUM MICHAELEM.*

Sancte Michael archangele qui uenisti in adiutorium
populo Dei , Subueni mihi apud altissimum iudicem ut
mihi peccatori donet remisionem delictorum meorum
propter magnam miserationum tuarum clementiam , 10
Exaudi me sancte Michael inuocantem te , Adiuua me
maiestatem tuam adorantem , Interpelle pro me
gemescente , Et fac me castum ab omnibus peccatis
36a.] insuper obsecro te preclarum atque decorem summae
diuinita[tis] ministrum , Ut in nouissimo die benigne 15
susci[pi]as animam meam in sinu tuo sanctissimo , Et
per[du]cas eam in locum refrigerii pacis et lucis et
quietis , [U]bi sanctorum animæ cum lætitia et innu-
merabile [ga]udio futurum iudicium et gloriam beatæ
resur[re]ctionis expectant , Per eum qui uiuit et regnat 20
[in] secula seculorum amen ,

2 portam, perhaps for portum.
9 remisionem = remissionem.
12 interpelle = interpella.
14 decorem = decorum.
15 This and other words or letters in this folio which I put between brackets have been bound in too tightly into the sewing of the MS.
16 For a note on the connection of lux and quies see p. 78.

* This prayer to St. Michael is evidently the forerunner of the following prayer
in MS. Arundel 155, fol. 183, an eleventh century production, with interlined
Anglo-Saxon gloss :

ORATIO DE SANCTO MICHAHELE.

Sancte Michahel archangele domini nostri Ihesu Christi , qui uenisti in
adiutorium populi Dei . Subueni mihi peccatori apud altissimum iudicem , ut
mihi donet ueniam peccatorum meorum propter magnam clementiam suam , et
multitudinem miserationum suarum . Exaudi me sancte Michahel invocantem té ,

ORATIO AD SANCTAM MARIAM.

Sancta Maria gloriosa Dei genetrix et semper uirgo
quae mundo meruisti generare salutem , Et [l]ucem
mundi caelorumque gloriam obtulisti , Se[d]entibus in
tenebris et umbra mortis , Esto mihi [p]ia dominatrix , 5
Et cordis mei inluminatrix , Et adiutrix apud Deum
patrem omnipotentem , Ut ueniam delictorum meorum
accipere , Et inferni tenebras eua[d]ere , Et ad uitam
æternam peruenire merear per. ,

ORATIO AD SANCTUM IOHANNEM BAPTISTAM. 10

Sancte Iohannes baptista qui meruisti saluatorem
mundi baptizare tuis manibus in fluuio Iordanis , Esto
mihi pius interuentor apud misericordem Deum redem-
36*b*.] torem nostrum ut me a peccatorum tenebris eripiat et
ad lucem caelestis gratiæ perducat qui tollit peccata 15
mundi , Et [re]gnum cælorum adpropinquare promisit
cui honor et gloria per omnia secula seculorem amen. ,

SEQUITUR ORATIO.

Fiat mihi quaeso domine uera caritas supereminens
cuncta fides firma in corde , Galea salutis in capite , 20

18 The motive of this prayer is evidently derived from the metaphors in
Ephes. vi. 11, *et seqq.*

et adiuua me maiestatem Dei adorantem , ac interpella pro mé ingemiscentem ,
atque ab omnibus peccatis mé fac castum tuis meritis , et intercessionibus .
Insuper obsecro te preclarum atque decorum summæ diuinitatis ministrum , ut
in nouissimo diè benigne suscipias animam meam in sinu tuo sanctissimo , ac
perducas eam in locum refrigerii lucis et pacis , ubi sanctorum animæ cum
lætitia et inenarrabili gloria futurum iudicium et gaudium beatæ resurrectionis
expectant , amen ,

This a good example of the manner in which the early prayers were treated
—a kind of polishing and elegantly revising—in later times. Another copy with
a few variants is contained in MS. Arundel 60, fol. 136.

Signum Christi in fronte . Uerbum salutis in ore ,
Uoluntas bona in mente , Precinctio castitatis in circuitu ,
Honestas actiones in opere , Sobrietas in consuetudine ,
Humilitas in prosperitate , Patientia in tribulatione ,
Spes in creatore , Amor uitæ æternae perseuerantia 5
usque in finem amen. ,

[ORATIO.]

⟨Omnipotens et misericors Deus⟩ propter honorem
nominis tui.et per merita gloriosa beatorum apostolorum
tuorum , Et fidem confessorum et uictorias martyrum , 10
Qui pro nomine tuo coronam inuenerunt , Et per merita
et orationes ecclesiæ tuæ catholicae quam pretioso
sanguine filii tui redemisti , Et intercessiones omnium
sanctorum tuorum qui tibi placuerunt ab initio mundi ,
7*a*.] Miserere mihi peccatori da ueniam peccatis meis Libera 15
me ab omnibus malis , Qui regnas in secula saeculorum
Amen. ,

[ORATIO.]

Deus qui nos in tantis periculis constitutos humana
conspicis fragilitate non posse subsistere , Da nobis 20
salutem mentis et corporis ut ea quæ pro peccatis
nostris patimur te adiuuante uincamus per. ,

[ORATIO.]

Deus qui conspicis quia in tua pietate confidimus ,
Concede propitius ut de caeleste semper protectione 25
gaudeamus per. ,

3 actiones = actionis, or honestae
actiones.
12 ecclesiæ tuæ in a smaller hand-
writing, apparently a correction in MS.
19 This prayer occurs twice in the

Leofric Missal, W., pp. 69, 78. "Deus
qui nos in tantis periculis constitutos
pro humana scis fragilitate non posse
subsistere," etc., ut supra.
22 per dominum nostrum, W.

CONTRA UENENUM.

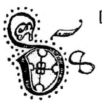

[Deus] meus pater et filius et spiritus sanctus , Cui omnia subiecta sunt , Cui omnis creatura deseruit , Et omnis potestas subiecta est et metuit , Et 5 expauescit draco et fugit , Et silit ui- pera , Et rubeta illa quæ dicitur rana quieta torpescit , Scorpius extinguitur , Regulus uincitur ,

37*b*.] Et spalagius nihil noxium operatur , Sed omnia uenenata et ad húc ferociora repentia et animalia noxia tene- 10 brantur , Et omnes aduersæ salutis humanæ radices arescunt , Tu domine extingue hoc uenenatum uirus , Extingue operationes eius mortiferas et uires quas in sé habet euacua , Et dá in conspectu tuo omnibus quos tu creasti , Oculos ut uideant, Aures ut audeant , Corda ut 15 magnitudinem tuam intellegant ,

Et cum hoc dixisset totum semet ipsum armauit crucis signo , Et bibit totum quod erat in calice , Et post ea quam bibit dixit , Peto 'ut' propter quos bibi conuer- tantur ad te domine , Ad salutem quæ apud te est , Te 20 inluminante mereantur peruenire Amen ; .꙳

HANC LURICAM LODGEN IN ANNO PERICULOSO CONSTITUIT , ET ALII DICUNT QUOD MAGNA SIT UIRTUS EIUS , SI TER IN DIE CAN[TATUR].

1 This article in another hand. It is apparently a rudimentary service for oc- casional use, consisting of (i) a prayer against poison, (ii) directions for bless- ing and taking the cup, and (iii) a prayer after communicating.

6 silit=silet.

9 Spalagius = spalangius, *musca venenosa*, in vet. gloss. Ducange, *s. v.* cf. Spalagi pestifem confectio, *Aldhelm*, cap. xi. Sometimes interpretated *talpa*, ἀσπάλαξ.

15 audeant=audiant.
16 intellegant=intelligant.
23 Hanc luricam loding cantauit ter in omni die, C [the *MS. Bibl. Publ. Cantab.* I.L. I. 10, fol. 43, as printed in Cockayne, *Leechdoms*, vol. I, p. lxviii.] Hymnum luricæ, Mone, from the DARMSTADT MS. which I collate under letter D. in the ensuing notes.

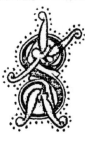

8a.] UFFRAGARE trinitas, unitas
unitatis miserere trinitas ,
Suffragare quęso mihi posito
maris magni uelut in periculo ,
 Ut non secum trahat me mortalitas 5
huius anni neque mundi uanitas ,
Et hoc idem peto á sublimibus
caelestis militiae uirtutibus ,
 Ne me linquant lacerandum hostibus
sed defendant iam armis fortibus , 10
Ut me illa praecedant in acie
cælestis exercitus militiæ ,
 Cherubinn et seraphinn cum milibus ,
Michael et Gabrihel similibus
Opto thronos uiuentes archangelos 15
principatus potestates angelos ,
 Ut me denso defendentes agmine
inimicos ualeam prosternere ,
Tum deinde ceteros agonithetas ,

8b.] patriarchas quattuor quater prophetas 20
 Et apostolos nauis Christi proretas ,
Et martyres omnes , Peto anthletas ,
Ut mé per illos salus sepiat ,
Atque omne malum á me pereat ,

1 The *Irish* MS., see *Introduction*, [which I collate as S. in the following notes], declares this poem to be written in hendecasyllabic verses, *i.e.*, in lines of eleven syllables, regardless of quantity or elision as usual in mediæval verses of this kind.
 1 Subfragare. D.
 2 trinitatis, C. S. D.
 3 Subfragare, D. mihi quæso, D.
 3 possito, S.
 4 maris sonum, H. [the eleventh century *Harley* MS. 585, fol. 152].
 4 uelet, H. 6 uius, H.
 8 Celestis, S. militie, S.
 10 me jam, S.

11 et illi me precedant, C. procedant, H. celestis, H.
13 cheruphin, C., H. cerubim, D. seraphin, C., H., seraphim, D.
14 Mihahel, C.
13 millibus, D. ; mili'ti'bus, gl. cæmppum, H.
14 Gabriel et Michael, D. Gabriel, 16 et potestates, C. H. [H.
20 quatuor, D.
21 et, omitted, C. D. apostolos, xii., H.
22 anathletas, D. anthletas Dei, C. athletas Dei, H.
23 per eos, D. salus eterna sepiat, H.

Christus mecum pactum firmum fereat
timor tremor tetras turbas terreat ,
Deus in penetrabile tutella ,
undique me defende potentia ,
　　Meæ gibræ pernas omnes libera　　　　　　5
tua pelta protegente singula ,
Ut non tetri demones in latera
mea librent ut solent iacula
　　Gigram cephale cum iaris et conas
pattham liganam sennas atque michinas　　　　10
cladum crassum madianum , talios
bathma exugiam atque binas idumas ,
　　Meo ergo cum capillis uertice
galea salutis esto capite

39a.] fronti oculis et cerebro triformi　　　　　　15
rostro labie facie timpore
　　mento barbae superciliis auribus
genis buccis internaso naribus
pupillis rotis palpebris tautonibus
gingis ánále maxillis faucibus　　　　　　　　20
　　dentibus linguæ ubae ori guttori
gurgulione et sub linguæ ceruici

1 feriat, C. D. ; feret altered to feriat, H.
3 Inpenetrabili, C.D.　tutela, D. H.
4 potentie tue, H.
5 gybræ, D., gibre, H.
6 tuta, C. D. H.
7 dæmones, C.
8 liberantur, H.
9 gygram, C., gigran, C ; cephalem, C., cepphale, D., chephalem, H.
10 patham, C., H., patam, D.
10 michi : nas, D.
11 cladam, C. " Chaladum, D. ; Dequicaladum, another MS." *Cockayne.* Crassum, another MS. Uentrem, *Cockayne,* charassum, D.
11 talias, C. D. H.
12 batma, D. ; adque bonis, H.

12 edumas, D.
13 uertici, C. ; et uertici, D. ; scapulis uertice, H.
14 capiti, C. D.
15 fronte, H.　triforme, H.
16 labio, C. D. faciei, C. D. timpori, C., tympori, D.
17 barbe, H.
18 internasso, C. ; internas sonaribus, H.
20 ignis, H.
20 anile, C. H., anhelæ, D., et faucibus, C. D. H.
21 lingue, C. H. ori uuae, C. D., ori ubae, H. gutturi, D., guttore, H.
22 gurgilioni, C., gurgulioni, D. sublinguæ, C., sublingua, D., sublingue, H.　ceruice, C. H.

capitali ceotro cartilagini
collo clemens ad esto tutamini ,
 De indé esto lurica tutissima
ergo uiscera ergo membra mea ,
Ut retrudas á mé inuisibiles 5
sudum clauos quos fingunt odibiles ,
 Tege ergo Deus fortis lurica
cum scapulis humeros et brachia ;
Tege ulnas cum cubís et manibus
pugnos palmos digitos cum ungibus , 10
 Tege spínam atque costas cum arctibus
Terga dorsumque neruos cum ossibus ,
Tege cutcm sanguinem cum renibus
cata crincs nátes cum femoribus ,

 Tege cambas surras femoralia 15
5.]

cum genuclis polites et genua ,
Tege ramos concrescentes decies
cum mentagris iunges binos quinquies ,
 Tcga talos cum tibiis et calcibus
crura pedes plantarum cum bassibus , 20
Tege pectus iugulam pectus culum

1 ceutro, C., centro, D ; cartilagine,
2 tutamine, C. H. [H.
3 Esto mihi, H.
3 lorica, D.
4 erga membra erga mea viscera, C.
D., erga uiscera mea erga membra
mea, H.
 5 retundas, H.
 5 inuisibilis, H.
 6 figunt, C. D., fingunt, with *g*
crossed through, H.
 7 forti, C. D. forte, H. lorica, D.
Te *gescyld* erto, H. (a part of the
gloss. copied by the writer as a word
of the latin text).
 8 humeros cum scapulis et brachia,
C. scapolís, D.
 9 cubiis, altered to cubitis, H.
10 pugnas, C. palmas, C. D. un-
guibus, C. D.

11 s. et costas. C., et costam, D., et
costas, H.
 11 artubus, C. D.
 12 et neruos, C. dorsum neruosque,
D.H.
 14 catacrinas, C. D. H.
 15 cambos, H.; gambas, S.
 15 suras, C. gambas sura, D.
 16 poplites, C. D.
 17 Here C. D. arrange the two
lines : Tege talos, etc., to bassibus
before the line Tege ramos, etc.
 18 ungues, C., ungues, D., and so H.
altered to ungues.
 19 talas, H.
 20 basibus, C. D.
 21 pectus, omitted, C.
 21 pcctusculum, C. D. H.

mamellum stomachum et umbilicum ,
　Tege uentrem lumbos genetalia ,
et aluum et cordis uitalia ,
　Tege trifidum iecor et ilia
marsem reniculos fithrem cum obligio ,　　　　　5
　Tege toliam toracem cum pulmone
uenas fibras fél cum bucliamini ,
　Tege carnem iunginam cum medullis
splenem cum tortuosis intestinis ,
　Tege uesicam adipem et partes　　　　　　10
conpaginum innumeros ordines ,
　Tege pilos atque membra reliqua
quorum forte præteribi nomina ,

. 40*a*.]　　Tege totum me cum quinque sensibus
et cum decim fabre factis foribus ,　　　　15
Vt á plantis usque ad uerticem
nullo membro foris intus egrotem ,
　Ne de meo possit uitam trudere
pestis febris languor dolor corpore ,
Donec iam Deo dante seneam ,　　　　　　20
Et peccata mea bonis deleam ,
　Ut de carne iens imis caream

1 mamillas, C. D. H.
2 genitalia, C. D.
3 album, C.
4 triphydum, D. ; iacor, H.
5 marsim, D.
5 fethrem, D.
5 obligia, C. D. H., for the obliga-
mentum, which has a connection with
this word, see *Cockayne*, vol. i. p. xli.
6 toleam, C. thoracem, D.
7 fifras, H.　　　　　　　　　　[H.
7 bucliamine, C. D., buclimiamni,
8 Carnem, omitted, C. unguinem,
D., inguinam, H.
8 medulis, H.
9 turtuosis cum, C., totuosis, H.

10 visicam, H.
10 pantes (=πάντας) C. pantes, D.
pantas, H.
12 piclos, H. ; adque, H.
13 praeterii, C., præteriui, D., pre-
teribi, H.
14 cumque sensibus, H.
15 decem, D., . x., H.
16 Uti, C. in verticem, D., ad
uertice, H.
00 membro meo, H.
18 vitam possint, D. ; posit, H.
19 langor, C. ; febris, omitted, H.
20 donec nam, H. ; dante deo, C. D.
21 bonis fnctis, C.

et ad alta euolare ualeam ,
Et misero Deo ad aetheria ,
lætus regni uechar refrigeria
Amen , , Amen ,

2 ætherea, D., ethera, H.
3 laetus uehor regni, C. ; letus, H. ; vehar regni, D. H.

4 Amen ; C. H. Amen. , Amen , omitted D., but gives the colophon "Explicit hymnus quem Lathacan scotigena fecit."

40*b*.] PRO DOLORE OCULORUM.

✠ O´ Ihcsu adesto cum uisu es oculos meos saluator
meos medice diuine omnium es prime dic sanabo te ab
omni malo qui potcst saluare da mihi donare lumen
oculorum rector sæculorum amen , 5

✠ Caput Christi oculos Gesæie frons nasuum Noc
labia lingua Salomonis collum Timothei , mens Beniamin ,
pectus Pauli , iunctus Iohannis , fides Abrahæ , sanctus
sanctus sanctus usque ad finem ,

[BOUNDARIES OF THE PROPERTY WHICH 10
QUEEN EALHSWIð HAS AT WINCHESTER.]

þæs hagan ge mære þe ealhspȝð hæfð æt þintan ceastre
lið up of þæm forda on þone þestmestan mylen gear
þeste þeardne þæt east on þone ealdan þelig 7 þonan up
andlanges þæs eastran mylen geares þ[æ]t norð on þa 15
ceap stræt þoñ þær east andlanges þære ceap stræte oð
cyninges burg hege on þone ealdan mylen gear þæt þær
7langes þæs ealdan myle geares oð hit facað on þæm
ifihtan æsce þæt þær suð ofer þa tþi fealdan fordas on
þa stræt midde þæt þær eft þest andlangæs stręte 7 ofer 20
þone ford þæt hit sticaþ eft on þæm þestemestan mylen
geare . ,

1 Perhaps this is a poem, written,
as is often the case, as prose. In this
case it will be best read thus:—

 + O Ihcsu adesto
 cum uisu es oculos
 meos saluator meos
 medice diuine
 omnium es prime
 dic sanabo

te ab omni malo
qui potest saluare
da mihi donare
lumen oculorum
rector sæculorum
 Amen.

12 This in a small handwriting, inserted
at the lower part of the page. It is of
the ninth or tenth century apparently.

[FORMULA OF CONFESSION.]

✠ Confiteor domino Deo cel[i et] omnibus sanctis
illius et tibi fr^{vel soror}ater quia peccaui nimis in uerbis in factis
in cogitationibus et in omnibus pollutionibus [mentis et]
corporis propter ea precor te ora pro me peccatricę uel
peccatori , 5

[FORMULA OF ABSOLUTION.]

Misereatur tui omnipotens Deus , et dimittat tibi
dominus omnia peccata tua . liberet te ab omni malo et
conseruet te in omni opere bono et per
^{deus}
. . . pariter ad uitam æternam :—

[ORATIO.]

Adesto supplicationibus nostris omnipotens Deus , et 10
[quod hu]militatis nostre gerendum est minis[terio tuo
uirtutis im]pleatur effectu , per. ,

1 Warren, Leofric Missal, p. 217, from which the missing words, in brackets, have been supplied.
2 vel soror, added in a later and smaller writing over the *frater.*

4 vel peccatori, added in a later hand and paler ink.
9 deus, added in a later and smaller writing overline

APPENDICES.

APPENDIX A.

THE ROYAL MS. 2 A. XX.

THERE is a manuscript of the eighth century in the British Museum which appears to illustrate some of the characteristics of the Harley Codex in a remarkable manner. I have prepared the following account of it, relying in a great measure on the short description given in the British Museum *Catalogue of Ancient Manuscripts*, p. 60.

This vellum MS. consists of fifty-two leaves, measuring 9¼ by 6½ inches, and contains from eighteen to twenty-four lines to a page. The leaves are in many instances soiled, stained, and bear evidence of rubbing, or chafing, so that the writing has become in places illegible ; the edges have suffered from the clipping of the binders. It was written, according to Mr. E. M. Thompson, who edited the *Catalogue*, in England in the eighth century. All that is known of its history is, that it belonged in the seventeenth century to John Theyer, of Cowper's Hill, county Gloucester, who has written a note on fol. 11*b*, referring to an erasure in the Lord's Prayer in 1649, "Anno Domini 1649, Servitutis autem Angliæ prætextu parliamenti post Regem ejus perfidissime, malitiosissime, sceleratissime, et periniquissime occisum, et (ut Causidici dicunt) murderatum primo," etc. It is now marked 2 A xx of the Royal MSS.

The contents are as follows :—

1. Selected passages from the Gospels arranged as if for use as Lessons, preceded by the first and last verses, Gospels of St. Matthew, St. Mark, and St. Luke.

The Gospel passages are	Joh. i. 1-5.
In natale Sancti Iohannis baptistæ	Joh. i. 6–14.
	Joh. iii. 16, 17.
	Joh. xiv. 1–4, 6.
	Joh. xv. 12–16.
	Joh. xvi. 33 ; xvii. 13.
	Matt. iv. 23, 24.
	Matt. viii. 1–17.
	Matt. viii. 23–27.
	Matt, ix. 1, 2, 18–33, 36–38.
	Matt. x. i.
De Maria.	Matt. xii. 46–50.
In natale Sancti Petri secundum Matheum	Matt. xvi. 13–19.

2. The Lord's Prayer, "Oratio Dominica," in Latin, interlined with Anglo-Saxon glosses of the eleventh century. Of the erasure in this article notice has already been taken.

3. The Apostles' Creed, "Symbulum Apostolorum," in Latin, interlined with Anglo-Saxon glosses (at the beginning only) of the eleventh century. The text differs from the received form, and it is divided into twelve paragraphs, each one attributed to our Lord, or to one of the Apostles, omitting St. Andrew.

4. The Letter which our Lord wrote to King Abgarus, "Incipit epistola Saluatoris Domini Ihesu Christi ad Abagarum regem quam dominus manu scripsit et dixit." The first line has an Anglo-Saxon gloss.

5. A prayer, "Oratio," with Anglo-Saxon glosses interlined :—

Deus omnipotens et dominus noster Ihesus Christus et spiritus sanctus custodiat me diebus et noctibus corpus et animam hic et ubique in sempiterna sæcula.

6. Another prayer :—

Benedicat me dominus et custodiat me ostendatque dominus faciem mihi et misereatur mei convertat dominus vultum suum ad me et det mihi pacem et sanitatem amen.

7. A benediction :—

Sanat te Deus pater omnipotens qui te creauit , Sanat te Ihesus Christus qui pro te passus est , Sanat te spiritus sanctus qui pro te effusus est , Sanat te fides tua , qui te liberauit ab omni periculo et ab iniquitate.

8. The "Magnificat," here entitled "Hymnus Sanctæ Mariæ," with interlinear Anglo-Saxon gloss.

9. The "Canticum Zachariae" or "Benedictus," with Anglo-Saxon gloss.

10. The "Canticum trium puerorum," also interlined with Anglo-Saxon gloss. The text differs from the ordinary version.

11. Charm against bleeding. The opening sentence is derived from the "Carmen Sedulii," which occurs further on in the MS.

> Riuos cruoris to'r'ridi
> contacta uestis obstruit
> fletu riganti supplicis
> arent fluenta sanguinis :

Per illorum quae siccata dominica labante coniuro sta , per dominum nostrum.

Ociani interea motus sidera motus uertat restrige trea
flumina flumen aridum ueruens flumen pallidum parens
flumen rubrum acriter de corpore exiens restringe tria
flumina flumen cruorem restrigantem neruos limentem
cicatricis concupiscente timores fugante per dominum
nostrum Ihesum Christum.

For other charms see articles 35, 40. It is curious to
observe how prayers and charms go together here as in
the Winchester MS. Religion and magic had an indistinct
border-line in some parts of Christendom at the period
when these MSS. were written and used.

12. "Oratio sancti Hugbaldi abbatis." The prayer of
St. Hugbald the Abbot. Mr. Thompson points out Beda's
mention of Hygbald, an abbot in the province of Lindsey,
under the year 669. This is a long prayer of invocation
and confession. Begins :—" In primis obsecro supplex
obnixis precibus," etc. Among the personages invoked
are our Lord, the Holy Spirit, the Trinity, St. Michahel
the Archangel, Gabrihel the Archangel, the Apostles,
Patriarchs, Prophets, Sancta Maria semper virgo, St. John
the Baptist, the Innocents, the martyrs from Abel down-
wards, St. Gregory pontifex, priests and confessors,
St. Stephen, and all deacons and ministers of the
Churches, St. Paul the anchorite, and St. Anthony and
all anchorites, monks, and clerics, St. Helena and St. Anna
and all widows, and all perfect men and women. The
doxology is introduced, and has been interlined with a
Greek gloss in Roman characters. The prayer concludes
with a " deprecatio " or "desire for a blessing ":—

Benedictio Dei patris cum angelis suis sit super me.
Benedictio Jhesu Christi cum apostolis suis sit super me.
Benedictio spiritus sancti cum septem donis* sit super
 me.

 * See p. 73.

Benedictio sanctæ Mariae cum filiabus suis sit super me.
Benedictio ecclesiae catholicae cum filiis suis electis sit
super me.

13. A prayer without title " Fiant merita et orationes
sanctorum," etc. Omitted in the above-mentioned *Catalogue.*

14. "Oratio Sancta," a long prayer beginning "Spi-
ritum mihi domine tuae caritatis infunde." Omitted in
the *Catalogue.* Another copy in Harl. MS. 7653, art. 4.

15. A morning prayer, "Oratio Matutina," which
begins "Mane cum surrexero," cf. Harl. MS. 7653, art 2.
I have given it at length in another part of this work (p. 30).

16. A prayer of St. Augustine the Bishop, *i.e.,* St.
Augustine, Bishop of Hippo. It is entitled : "Oratio
Sancti Agustini episcopi," and begins : "Deus univer-
sitatis conditor presta mihi primum ut te bene rogem," etc.,
and consists of a series of invocations to the Father.

17. A prayer to the Trinity without title : "Sancta
trinitas una diuinitas praesta mihi aduersus omnia antiqui
hostis temtamenta tua (*sic*) protectionis clementer auxilium":
omitted in the *Catalogue.*

18. Another prayer of St. Augustine entited, "Oratio
Sancti Agustini episcopi," it begins : "Domine Ihesu
Christi qui de hoc mundo transisti ad patrem," etc.

19 "Oratio matutina," or morning Prayer. Begins :
"Ambulemus in prosperis hujus diei luminis." This is
manifestly metrical, or more properly speaking a rhythm-
ical composition and to some extent rhyming. I venture
to transcribe it, although it is written as prose in the MS.,
in these lines :

> Ambulemus in prosperis
> huius diei luminis

in virtute altissimi
Dei deorum maximae,
In beneplacito Christi
In luce spiritus sancti
In fide patriarcharum
In gaudio angelorum
In via archangelorum
In sanctitate sanctorum
In operibus manachorum (*sic*)
In martyrio martyrum
In castitate uirginum
In Dei sapientia
In multa patientia
In doctorum prudentia
In carnis abstinentia
In linguæ continentia
In trinitatis laudibus
In acutis sensibus
In bonis actibus
Semper constituti
In formis spiritalibus
In diuinis sermonibus
In benedictionibus
In his est iter omnium
pro Christo laborantium
Quod ducit [nos?] post obitum
In gaudium sempiternum:

20. "Oratio milite (*sic*) in templo." "Pater peccaui," etc. From the parable of the Prodigal Son, Luke xv. 18, 19, and that of the Pharisee and Publican, Luke xviii. 13.

21. A Litany, "Laetania." It consists of invocations of Saints, etc., followed by prayers or short ejaculatory sentences. No English saints are included in the series.

22. The Angelic Hymn or "Hymnus Angelicus,"

better known as the "Gloria in excelsis." Greek glosses in Roman characters have been interlined.

23. A short creed or "✠ Fides Catholica" differing from those usually given :—

"Credimus in unum Deum patrem omnipotentem et in unum dominum nostrum Ihesum Christum filium Dei et in spiritum sanctum Deum, non tres deos. Sed patrem et filium et spiritum sanctum , Unum Deum colimus et confitemur."

24. A prayer without title, beginning : "Domine Deus pater qui es omnium rerum creator."

25. A series of twenty-three prayers, many of which have later titles, in Anglo-Saxon, interlined. The initial letters form an alphabet. But the "B" prayer is misplaced. After the prayer beginning with the letter N, there is inserted a poem in eight lines, alternately written in black and red ink. It begins : "Dextera nos [Christi] saluos conseruit in aeuum." Of the series the following are the beginning words :—

1. Altus auctor omnium creaturarum Deus et aequus.
2. Cunctis uia es ad uitam uolentibus remeare , Qui pedibus
3. Domine Deus meus qui es fons omnis innocentiae.
4. Ego seruus tuus Ihesu fili magni Dei agere tibi gratias.
5. Beata benedicta incarnataque clementia numquid digne.
6. Fidelium omnium aequissimus iudex qui humano.
7. Gentium sola uitae expectatio , tu Deus misericors.
8. Humilis excelsa sancta singularisque pietas qui.
9. Ihesu domine Deus uia uita ac ueritas caelestis.
10. Karitatis auctor castatis (*sic*) doctor et amator.
11. Lux lucis inluminans mundum et fores luminis.
12. Magister bone Deus meus Deus exercituum Deus omnis.
13. Nomen tibi est e'm'manuhel noui testamenti.
14. O unigenitus Dei filius qui mihi murus es inexpugnabilis
15. Princeps pacis patientiae doctor , atque forma uerae.
16. Quaeso te preclare clementissime Deus ut tu qui.

17. Rex* regum et dominus dominantium , tu qui aures.
18. Sancte saluator sanitas pereuntium medicus.
19. Te fortissime magne potens domine qui solus.
20. Verus largitor uitae perpetuae atque aeternae.
21. X̄p̄e qui es uita morientium et salus infirmantium.
22. Ymnorum solus dignus laudibus Deus Deique filius.
23. Zelotis sempiternus Deus qui es discretor.

26. A Psalm in elegiac verse, without title, commencing :—

"Me similem cineri uentoque umbræque memento."

27. The 83rd (84th) Psalm translated into twenty elegiacs :—

"Quam dilecta tui fulgent sacraria templi
Atria cuius amor flagrat ad alma meus."

28. Fourteen hexameter verses entitled "Versus cuð (? Cuðberhti), de sancta trinitate," commencing :

"Mente canam domino grates laudesque rependens."
A later hand, on the upper margin, extends "cuð" into "cujusdam."

29. A short form of confession : "Peccaui domine peccaui coram te," etc. Omitted in the *Catalogue*.

30. A Litany or Prayer of Intercession, entitled, "Precatio ad sanctam Mariam et sanctum Petrum et ad ceteros apostolos." It begins : "Intercede pro me Sancta Maria beatissima," etc.

31 A prayer to our Lord, without title : "Obsecro diuitias bonitatis tuae," etc. Omitted in the *Catalogue*.

32. "Oratio Moucani" (perhaps for *monachi*). It begins, "Dominum patrem Deum filium Deum," etc. This is followed by seven other prayers. They all end with the interjection of "Eloe, Sabaoth," etc.

* For the text of this prayer see page 76. Its Anglo-Saxon title here is, "Be Cristes ærona loccum."

33. "Oratio penitentis," beginning : "Gratias ago Deo meo qui me," etc.

34. A prayer for protection of the different parts of the body. It is of value for comparison with the Lorica (see p. 91) of which notice occurs in another place :—

"Obsecro te Ihesus Christus filius Dei uiui per crucem tuam ut demittas delicta mea , pro beata cruce , custodi caput meum , pro benedicta cruce custodi oculos meos , pro ueneranda cruce custodi manus meas , pro sancta cruce custodi uiscera mea , pro gloriosa cruce custodi genua mea , pro honorabili cruce custodi pedes meos , et omnia membra mea ab omnibus insidiis inimici , pro dedicata cruce in corpore Christi^tui , Custodi animam meam et libera me in nouissimo die ab omnibus aduersariis , pro clauibus sanctis quae in corpore Christi dedicata erant , tribue mihi uitam æternam et misericordiam tuam Ihesus Christus , et uisitatio tua sancta custodiat spiritum meum."

35. A charm or exorcism, written partly in Greek, in Roman characters, and partly in Latin :

Eulogumen , patera , caeyo , caeagion , pneuma , caenym , caeia , caeiseonas , nenon , amin , Adiuro te satanae diabulus aelfac , per deum [1]uiuum ac uerum , et per trementem diem iudicii[1] ut refugiatur ab homine illo qui abeat hunc aepis[tolam] scriptum[2] secum in nomine Dei patris et filii et spiritus sancti.

The first sentence has been reduced into the Greek equivalents by Mr. Thompson :—Εὐλογοῦμεν πατέρα καὶ υἱὸν καὶ ἅγιον πνεῦμα καὶ νῦν καὶ ἀεὶ καὶ εἰς αἰῶνας αἰώνων ἀμήν.

This article is an interesting example of Greek as studied and understood by the clergy of the eighth century.

[1] Erasures here in MS. [2] Scriptam, T.

The word *aelfae* or *ælfæ*, which is used as a synonym of *Satanas* and *diabolus*, is the *elf* of northern mythology.

36. "Oratia sanctæ Mariæ matris domini nostri." A prayer of the Virgin Mary invoking the Trinity and the Persons of the Father and the Son. It begins: "Auxili-atrix esto mihi sancta trinitas," but has a second entry at the lower margin to which the reader's attention is drawn by a Ẏ, intended for the beginning of the article. "In nomine Dei summi , Pax patris aeterni luminis salus sempiterna."

37. A prayer, without title, beginning :—"Te deprecor pater sancte ut digneris me salvare." It is a long prayer of invocation, or it might be called a Litany, naming the Father, Son, and Holy Spirit, the Trinity, the angelic orders, the patriarchs, David, the twelve apostles, with short notices of the principal events in their life, the early martyrs, saints, the seven[1] creatures of heaven, and four[2] of earth, the sun, the moon, and the stars. The ending is, "Omnis spiritus qui laudat dominum deprecetur pro me omnipo-tentem Deum , Cui honor est et potestas et gloria per infinita seculorum secula. Amen."

38. A prayer of St. Augustine, "Oratio sancti Angustini," beginning : "Deus iustitiae te deprecor , Deus misericordiae."

39. Note on the cross : "Crux Christi Ihesu domini Dei nostri ingeritur mihi."

40. Charms to arrest hemorrhage :—

Riuos cruoris torridi
contacta uestis obstruit
fletu rigantis supplicis
arent fluenta sanguinis.

[1] The planets [2] *i.e.*, the elements of earth, air, fire, and water.

Per illorum uenas cui siccato dominico lauante con-
iuro sta.

Per dominum nostrum Ihesum Christum filium tuum
qui tecum uiuit et regnat Deus in unitate spiritus sancti
per omnia secula seculorum.

In nomine sanctae trinitatis atque omnium sanctorum
ad sanguinem restringendum scribis hoc COMAPTA OCOΓMA
CTYΓONTOEMA EKTYTOΠO. ✠ Beronice. (*i.e.,*
στύγον τὸ αἶμα ἐκ τοῦ τόπου.)

Libera me de sanguinibus Deus Deus salutis meæ
cacincaco YCAPTETE per dominum Ihesum Christum ,
Christe adiuua ✠ Christe adiuua ✠ Christa adiuua.

> Riuos cruoris torridi
> contacta uestis obstruit
> fletu rigante supplicis
> arent fluenta sanguinis.

[1] Beronice libera me de sanguinibus Deus Deus salutis
meæ. AMICO CAPDINOPO ΦIΦIPON IΔPACACIMO fodens
magnifice contextu fundauit tumulum usugma domine
adiuua.

41. The well-known hymn, entitled : " Carmen Sedulii
de natale domini nostri Jhesu Christi." It begins :—

"A solis ortus cardine — Ad usque terrae limitem
 Christum canamus principem—Natum Maria virgine."

Here and there a word is interpreted by an Anglo-
Saxon gloss interlined. For this " Cælii Sedulii Hymnus,"
see Migne, *Patrol. Cursus.* xix., 765. It consists of twenty-
three four-line stanzas, each beginning with a letter of
the alphabet taken in order from A to Z.

42. Another hymn of similar construction, but of

[1] Beronice, according to an early tradition, was the name of the woman who was
cured of the issue of blood, Matt. ix, 20 ; Mark v, 25 ; and Luke viii, 43. She is
the legendary Veronica.

different metre, of which the title, if there was one, and
parts of the first line are cut away. It begins :—

"*A*lma fulget in . . ssis , Perpes regnum unitas ,
　　Hierusalem quae est nostrum , Celsa mater omnium ,
　*B*onis dignam quam creauit , Rex aeternus patriam ,
　　Malis absque qua felices , fine nullo gaudeant."

This is an interesting poem upon the joys and the
inhabitants of the new Jerusalem. At the end of the
first leaf are the rubrical directions, " In perennis die
Sabbati," but the text continues over leaf, although in the
British Museum *Catalogue* it is treated as a separate article,
and described as a hymn: nearly obliterated. The alphabetic
arrangement of the first letters in each stanza, however, shows
it to be all one poem. From the fact of these two abecedarial
poems having been transcribed together, we may be allowed
to attribute the authorship of this latter one also to
Sedulius. It is certainly a composition of considerable
merit, and has a Sedulian aspect both as to formation and
construction, as well as to subject and treatment. The
second page containing the verses from N to Z is very
indistinct.

On the fly-leaf at the end, in a later hand, are written
(1.) a prayer for sleep, founded on the narrative of the
seven sleepers of Ephesus ; (2.) a prayer for hearing, by
intercession of St. Blaise ; (3.) a prayer and charm for
stopping any flow of blood ; and (4.) directions for avoiding
some evil (perhaps the operation of bloodletting) called
minuta : viz., " Sanctus Cassius minutam habuit , dominum-
que deprecatus est , ut quicunque nomen suum portaret secum
hoc malum non haberet , dic 'pater noster' tribus uicibus."

Many of the pages of this ancient and remarkable MS.
are signed at the top left-hand corner with the sacred

monogram ✝, which also occurs at the beginning of several sentences.

A considerable number of Latin prayers have been added in the margins (now unfortunately mutilated), written by an English hand, a priest but not a professional scribe, about the end of the tenth or beginning of the eleventh century. The same hand is that of the writer of the Anglo-Saxon glosses to the Lord's Prayer, of part of the Creed, and other articles, as well as of the titles or rubrics to the alphabetical series of prayers. The Codex indicates a variety of handwriting. The oldest (folios 2-12) is a beautiful round hand of the early type. The second a mixed hand, between the round and pointed types. The third class is of the pointed style. The leaves which contain this latter class are shown by Mr. Thompson to be somewhat later additions. The initials are of the Irish pattern, bordered with small pearl-work or dottings, and filled in with patches of various colours. The first word "Liber" is written in letters of gold and silver, edged with red.

APPENDIX B.

THE HARLEY MS. 7653.

THIS manuscript has some characteristics in common
with the Nunnaminster Codex. It is of vellum, but
only seven leaves are now extant, measuring about 9 by
6⅛ inches. There are eighteen lines to a page. Mr.
Thompson who has described it for the "Catalogue of
Ancient MSS. in the British Museum," Part II., Latin,
p. 61, states that it was written apparently by an Irish[1]
scribe in the eighth or ninth century. It belongs to the
class of Private or Special Prayers and does not appear
to represent any local Liturgical arrangement.

1. The first article, which is imperfect, is a Litany:—

. . . . es tu mihi sanitas , Cherubin es tu mihi
uirtus , Serabin es tu mihi salus et arma,

In nomine patris et filii et spiritus sancti oro uos ac
deprecor ut me in orationibus uestris habere dignemini ,
Ut pro me Dei famula[2] oretis , Ut numquam inmundus
spiritus siue aduersarius nocere me possit ,

> Dauid sancte te deprecor ,
> Helias sancte te deprecor ,
> Moyses sancte te deprecor ,
> Sancte Paule te deprecor ,
> Sancte Andrea te deprecor ,
> Sancte Iacobe te deprecor ,

[1] The invocation of St. Patrick in Art. 7 seems to favour this view.

[2] This use of the feminine is comparable with feminine forms in corresponding
passages in the MS. which forms the body of this book.

Sancte Thoma te deprecor ,

Sancte Iohannes te deprecor ,

Sancte Philippe te deprecor ,

Sancte Bartholomee te deprecor ,

Sancte Iacobe te deprecor ,

Sancte Mathee te deprecor ,

Sancte Simon te deprecor ,

Sancte Taddec te deprecor ,

Sancte Iohanne babtista te deprecor ,

Sancte Marce te deprecor ,

Sancte Luca te deprecor ,

Sancta Petronella , Sancta Agna , Sancta Agatha , Sancta Cecilia , Sancta Eugenia , Sancta Tecla , Sancta Perpetua , Sancta Benedicta , Sancta Eufemia , Sancta Constantina , Sancta Juliana , Sancta Eulalia , Sancta Lucia , Sancta Tarsilla , Sancta Emilia , Sancta Iustina , Sancta Cristina , Sancta Scolastica , Sancta Romula , Sancta Musa , Sancte Anastasia , Uos deprecor custodite animam meam et spiritum et cor et sensum et omnem meam carnem.[1]

Angeli archangeli prophetę apostoli et beatissimi martyres Nazareni coronati[2] sine macula , Et sanctus Siluester et sanctus Laurentius In nomine Sabahot , Deus Abraham et Deus Isac et Deus Jacob , Deus angelorum , Deus archangelorum , Deus patriarcharum , Deus prophetarum , Deus apostulorum , Deus martyrum , Deus uirginum , Deus omnium sanctorum , Deus patrum nostrorum miserere mei semper ,

[1] From the long list of Virgins, Saints, and Martyrs, and the use of the feminine *famula*, I conjecture that this MS. was the property of a Nun, or perhaps Head of a Nunnery. The same term, *famula*, occurs in article 6, but the masculine *peccatori* is also therein used.

[2] For the "Quatuor coronati," whose names were Claudius, Nicostratus, Symphorianus, and Castorius, see the following MSS. in the British Museum:—Arund. 91, f. 218*b*; Harley 2802, f. 99; Reg. 8 c. vii, f. 165; and Add. 18,851, f. 484*b*.

Omnes inimici mei et aduersarii fugiant ante conspectum maiestatis tuę , et per istos angelos corruant sicut corruit Goliat[1] ante conspectum pueri tui Dauid ,

Uniuersos angelos deprecor expellite si quis inmundus /. /. spiritus[2] uel si quis obligatio[3] uel si quis maleficia hominum me nocere cupit.

Si quis hanc scripturam secum habuerit non timebit a timore nocturno siue meridiano.

Uide ergo Egipti ne noceas seruos neque ancillas Dei[4] non in mare non in flumine non in esca non in potu non in somno nec extra somno nec in aliquo dolore corporis ledere presumas ,

Libera me domine libera me domine quia tibi est imperium et potestas per dominum Ihesum Christum cui gloria in secula seculorum :

2. The second article is the prayer, "Mecum esto Sabaoth," etc, referred to at page 29, where I have quoted it at length, cf. MS. Reg. 2 A. XX, art. 15.

[1] Compare the prayer of King Æthelstan before he went to the Battle with the kings in A.D. 926.—"for gif me drihten þ þin seo mihtigu hand mines unstrangan heortan gestrangie 7 þ ic þurh þine þa miclan mihte mid handum minum 7 mihte stranglice 7 perlice ongan mine fynd , þinam mæge spa þ hy on minre gesihþe feallan 7 gereosan spa spa gereas Golias foran Davides ansyne, þines cnihtes," etc. "Concede mihi ut tua manus cor meum corroboret ut in virtute tua in manibus viribusque meis bene pugnare viriliterque agere valeam ut inimici mei in conspectu meo cadant et corruant sicut corruit Golias ante faciem pueri tui Dauid," etc. (Birch, *Cartularium Saxonicum,* Nos. 626, 627.)

[2] spiritus added in the margin, and marked thus /. for insertion.

[3] obligatio: for this form of magic or incantation see Cockayne, *Leechdoms* (Rolls Series), vol. i., p. xli.

[4] The mark ☜ over "*non in esca,*" refers to the insertion *non in mare non in flumine,* written on the lower margin with ʰ' over the line to the left.

3. A prayer beginning :—

Pater et filius et spiritus sanctus illa sancta trinitas esto mihi adiutrix.

Simul obsecro angelos archangelos uirtutes, etc., ut intercedant pro me peccatori, etc.

Michaelem sanctum et gloriosum deprecor , Rafael et Uriel Gabriel et Raguel Heremiel et Azael ut suscipiant animam meam in nouissimo die cum choro angelorum, etc.

4. A prayer beginning :—Incipit oratio.

Spiritum mihi domine tue caritatis infunde, etc. Another copy in MS. Reg. 2A. XX, art. 14, where it is entitled "Oratio Sancta."

5. A hymn somewhat resembling the *Te Deum Laudamus* :—

IN NOMINE DEI SUMMI ,

Pater inmense maiestatis per uenerandum filium tuum uerum unigenitum te deprecamur ut amoris tui ardor augeatur in nobis ,

Sanctum quoque paracletum spiritum oramus adiuuare nos ,

Te dominum confitemur ,
Te Deum laudamus ,
Te eternum patrem omnis terra ueneratur ,
Tibi omnes angeli tibi celi et terra et uniuerse potestates ,
Tibi cherubin et seraphin incessabili uoce proclamant ,

Sanctus sanctus sanctus dominus Deus Sabaoth pleni sunt celi et terra gloria tua osanna in excelsis ,

Te gloriosus apostolorum chorus te prophetarum laudabilis numerus ,

Te martyrum candidatus exercitus ,

Te per orbem terrarum sancta confitetur ęclcsia patrem inmensę maiestatis uenerandum tuum uerum unigenitum filium ,

Sanctum quoque paracletum spiritum ,

Tu rex glorię Christe ,

Tu patri sempiternus es filius ,

Tu ad liberandum mundum suscipisti hominem non aborruisti uirginis uterum .

Tu deuicta morte aculeo aperuisti regna cęlorum .

Tu ad dexteram sedis in gloria patris ecce uenturus ,

Te ergo quesumus nobis tuis famulis subueni quos pretioso sanguine redemisti ęternam fac cum sanctis in gloriam intrare :

6. A prayer :—

Deus altissime Deus misericordię qui solus sine peccato es. Tribue mihi peccatori[1] fiduciam in illa hora propter multas miserationes tuas , Ut ne tunc apareat quę nunc uelata est impietas mea coram expectatoribus angelis et archangelis patriarchis et prophetis apostolis iustis et sanctis , Sed salua me pia gratia et miseratione tua Induc me in paradiso diliciarum tuarum cum omnibus perfectis , Suscipe orationem famulę[2] tuę precibus omnium sanctorum tuorum qui tibi a sęculo placuerunt , Quoniam tibi debetur omnis adoratio et gloria per omnia sęcula seculo[rum] :

7. A hymn or metrical prayer : " Oratio."

In pace Christi dormiam
ut nullum malum uideam
a malis uisionibus
in noctibus nocentibus ,
Sed uisionem uideam
diuinam ac propheticam .

[1] The masculine form is here followed by [2] the feminine.

Rogo patrem et filium ,
Rogo spiritum sanctum ,
 Rogo nouam ęclesiam ,
Rogo Enoc et Heliam ,
Rogo patriarchas
Rogo baptistam Iohannem .
 Rogo et beatos angelos
Rogo omnes apostolos
Rogo prophetas perfectos
Rogo martyres electos
 Rogo sanctum Patricium
Rogo sanctum ium
Rogo mundi saluatorem
Rogo nostrum redemtorem .
. . animam meam saluare digne . . .
In exitu de corpore
 Te deprecor ut debea . .
ex intimo cordis mei
ne derelinquas in inferno animam meam
Sed esse tecum in cęlo
In sempiterno gaudio : —

8. The last article is imperfect : —

ORATIO SANCTI IOHANNIS.

Aperi mihi pulsanti ianuam uitę princeps tenebrarum
non occurrat mihi , Non noceat mihi pes superbię , Et
manus extranea

Here the MS. ends abruptly at the bottom of the leaf,
and the rest is wanting.

APPENDIX C.

Notes on the Lurica of Lodgen.

THE following abbreviations are used in these notes upon the unusal and difficult words which occur in the LORICA.

A. The Harley MS. 2965, from which my text is derived. It is not glossed. Apparently it was unknown to Cockayne, Mone, and Stokes.

C. The Cambridge MS., Bibl. Publ. Ll. i. 10, fol. 43, as printed in Cockayne, *Leechdoms*, vol. i, p. lxviii. Its Latin text is of the eighth century. It was not intended to be glossed; but the Anglo-Saxon glosses (which were considered by the late Mr. Bradshaw, the librarian, to be contemporary) have been introduced overline afterwards in a small hand. Cockayne, however, distinguished two hands in the gloss; one of the end of the tenth, which I call c. 1; the other of the eleventh, which I call c. 2.

D. The Darmstadt MS. No. 2106, as printed in Mone's *Lateinischen Hymnen*, Freiburg, 1853, p. 367. This is attributed by Mone to the end of the eighth century.

H. The Harley MS. 585, fol. 152, Anglo-Saxon glosses. This is of the tenth century. It is evidently copied from an older glossed example, and has several corrections in a later hand.

S. The MS. in the Library of the Royal Irish Academy, as printed by Dr. Whitley Stokes in his *Irish glosses*. It is of the fourteenth century and has an interlined Irish gloss.

E. *The Epinal Glossary*, edited by H. Sweet, 1883.

W. T. Wright's *Anglo-Saxon Vocabularies*, edited by R. P. Wülcker, 2 vols. 1884,

The metre seems to divide itself thus :—

But it is very irregular, and the final iambus appears to be the only important foot in the line.

Agonithetas : cempan, c. 1.

Proretas : stioran, c. 1 ; πρωράτας, *Cockayne* ; ancorman, Abp. Ælfric's vocab.,W. i. 166,7. ; ancerman, Suppl. to Abp. Ælfr. *ibid.*, 182,9 ; proreto, to sterne or to stere out, 15th cent. vocab., *ibid.*, 605,27 ; steersmen, Irish gl.

Anthletas, cempan, c. 1 ; principes belli, Irish gl. S.

Gibræ : lichoman, l. 1 ; גְּבַר, viri, "hominis," Irish gloss, *Cockayne.*

Pernas ; artus, "trunk of the chest," Irish MS., latera, glos. apud Diefenbach, *Cockayne* ; perna, flicci (flitch) 8th cent. A. S. vocab., W. i, 38, 34. ; perna, flicce, 10th or 11th cent. vocab., *ibid.*, 272, 5 .; perna, a flyk of bacon, 15th cent. vocab., *ibid.*, 789, 34.; flicii, E. 20 A. 10.

Pelta : πέλτη, *Cockayne* ; pelta, lytel scyld, Abp. Ælfr. vocab., W. i, 142, 29.

Gigram : hnoll, c. 1 ; "the skull or top of the forehead," Irish gloss ; "gigrars, cora," 11th cent. gloss in Cotton MS. Cleop. A. iii, fol. 45*a*, W. i, 413, 9 .; gigra, se flæsc toþ wiþ æstan þone tux, *ibid.*, fol. 46*b*, 415, 24. Cockayne suggests the reading gyrgram for גַּרְגֵּר, neck, and adds "Scora glosses Trichilo, that is, τράχηλος." Cf. gingiuæ, toðaflæsc, Abp. Ælfr. vocab., W. i, 157, 33.

Cephalem : κεφαλήν, *Cockayne* ; heafudponnan, c. 1 ; "the crown," Irish gl. S.

Iaris: Cockayne says " שֵׂעָר is a conjecture of Dr. W. Wright, as by error for Siaris"; loccum, c. 1 ; cf. coma vel cirrus, locc unscoren, unshorn hair, Abp. Ælfr. vocab., W. i, 156, 12., cirris, loccum, 11th cent. vocab., *ibid.,* 373, 3., 510, 20.; capillis, Irish gloss. S.

Conas : "perhaps from עַיִן, giving the initial a guttural sound," *Cockayne;* oculos. Irish gloss ; egan (eyes) c. 1 ; Daniel in his *Thesaurus Hymnologicus,* Lips., 1855, vol. 4, p. 116, suggests comas.

Pattham : "the forehead, Irish gl. S. Syriac, patho, or patha, os, vultus, facies, Dr. Wright," *Cockayne;* onplite, ondplitan, c. 1 ;

Liganam : "if read *lizanam* will be Semitic, and so another MS.," *Cockayne;* tungan (tongue), c. 1 ; the gloss-writer evidently considered the word = linguam ; "tongue" Irish gl. S.

Sennas : "from שֵׁן," *Cockayne;* toeð (teeth), c. 1 ; "dentes," Irish gl. S.

Michinas : "the Irish gl. gives *micenas* as something unknown belonging to the teeth : μυκτῆρας, perhaps," *Cockayne;* næsðyrel, c. 1, *i.e.,* nostrils, cf. foramina, þyrel, 10th cent. A. S. vocab., W. i, 241, 5, per foramen acus, þurh nædle þyrel, *ibid.,* 481, 17 ., foramen, þyrl, Abp. Ælfr. Colloq., *ibid.,* 100, 6.

Cladum : spiran, c. 1 ; spioran, c. 2 ; "perhaps Arabic kadhalun, Syriac kedala, neck, cervix, Dr. Wright," *Cockayne;* Chaladum, D. ; "dequicaladum, another MS." *Cockayne ;* perhaps חלעים, loins, *Cockayne* ; collum, Irish gl. S.

Crassum : breost (breast), c. 1 ; "another MS. ventrem, it is then כְּרֵשׂ or חָרָץ," *Cockayne* ; pectus, Irish gl. S.

Madianum : sidan (side), c. 1 ; "latus, Irish gl. S. ; מֵעַיִם ?" *Cockayne.*

Talios : lendana, c. 1 ; "entrails, Irish gl.," *Cockayne* ; cf. lumbare, vel renale, lenden sidreaf, Abp. Ælfr. vocab., W. i, 151, 37 ; lumbia, lendena, *ibid.*, A. S. vocab., i, 265, 29, and 435, 1.; renes, lendena, 11th cent. A. S. vocab., W. i, 307, 10 ; sacra spina, lendenban neoþeward ; renes vel lumbi, lendenu vel hypeban, Abp. Ælfr. vocab., W. i, 159, 23, 24.; nefresis, lendenwyrc, *ibid.*, 113, 12.; clunis, lendnum, E. 7 E. 37.

Bathma : ðeeoh (thews or thighs), c. 1 ; thighs, loins, or waist, Irish gloss. S. ; Βαθμοί, ἴχνη, πόδες, Hesych., *Cockayne* ; bathma, *id est* femora, þeoh, 10th cent. A.S. glossary, W. i, 193, 8.; cf. bottom, *Engl.*

Exugiam : midirnan, c. 1 (evidently a false reading); " micgernu, H.; gescincio, gl. C., W. i, 20, 45.; gihsinga vel micgern, gl. Cleop. A. iii, fol. 34*a*, W. i, 162, 28 ; *id.*, 34*c*, exigia, gesanco, *id.*, 34*a* ; axungia, fat ; micgern = house of urine. The glossaries make confusion between the kidneys, the fat about them, and the intestines," *Cockayne* ; exugia, *id est* minctura, micgerne, A. S. gl., W. i, 233, 43.; exugia, gihsinga, oððe micgern, *ibid.*, 393, 23.; axungia, rysil (fat), E. 1, A. 5.

Idumas : honda (hands), c. 1 ; יָדַיִם, *Cockayne* ; manus, Irish gl. S.

Rostro ; næbbe, c. 1 ; the bill, Irish gl. S.

Labio ; þeolure (lip), c. 1 ; lip, Irish gl. S.

Timpore : ðunnþengan, c. 1 ; timpor, ðunwange. A. S. vocab., W. i, 290, 13 ; timpus, þunwang, Abp. Ælfr. vocab., W. i, 156, 17.; timpus, þunwencge, 11th cent. vocab., W. i,

305, 17.; timpus, þunwænge, 11th cent. semisaxon vocab., W. i, 536, 3.; tempora, templys, *ibid.*, W. i, 626, 32.; cf. malas (jaws), haguswind oððe þunwange, *ibid.*, 446, 31; cf. emigraneus, *id est*, uermis capitis, emigraneum, *id est*, dolor timporum, þunwonga sar, *ibid.*, 228, 6.; tympora, þunwonge, A. S. vocab., *ibid.*, 263, 22.; timponum, þunwongena, *ibid.*, 514, 5.

Superciliis : oferbruum (upper-brows), c. 1; "eye brows," Irish gl. S.

Internaso : næsgristlan (nose-gristle), c. 1; the *internasus*, or gristle between the nostrils, S.

Rotis : eghringum, c. 1; eahringum, H.; eye-rings, *i.e.*, eye-lashes; the irides, Irish gl. S.

Tautonibus : ofer bruum (upper-brows, *i.e.*, eye-brows), c. 1; "tutonibus, *Whitley Stokes*; Tautones, palpebræ, gl. Isidor.," *Cockayne*; tautonae, palpebrae E. 27 E. 33.; cf. Tauco (? error for Tauto), hringban ðæs eagan (ring-bone of the eye), Abp. Ælfr. vocab., W. i, 157, 2; and tautones, brawa, *ibid.*, 290, 9.; bruum, H.

Gingis : toðreomum, c. 1; iguis toðreoman (tooth-holder), H.; Cockayne suggests gingiuis; cf. Ingua, toðreoma, A. S. vocab., W. i, 290, 36.; gingifa, toþrima (tooth-rim), *ibid.*, W. i. 264, 10.; i, 413, 40.; the double-chin, or chin, S.

Ánále : anile, oroðe, c. 1; "read anhelæ, see Ducange," *Cockayne*; cf. flatus, *id est* uentus, *scilicet* aura, spiritus, procella, oroþ vel eþung, A. S. gl., W. i, 240, 1.; flamen, oroþ oððe gast, *ibid.*, 406, 8.; the breath, S.

Ubae : uuae, hræctungan (throat-tongue, uvula), c. 1; tonguc, S.

Gurgulione : gurgilioni, ðrotbollan (throat-bole) c. 1; but cf. gurgulio, throtbolla, E. 10 C. 11.; emil, A. S. glos.,

W. i, 25, 10.; gurgulio, ꝺrotbolla, *ibid.*, 27, 10.; þrotbolla, Abp. Ælfr. vocab., *ibid.*, 157, 43.; gurguliones, þrotbollan, *ibid.*, 412, 26.; gurgulium, ꝺrotbolla, *ibid.*, 291, 5.; gurgilio, þrotbolla, *ibid.*, 264, 20.; the apple of the throat, S.; cf. gurgustio, ceolor vel þrotbolla, Ælfr. vocab. ed. *Thompson*, Brit. Arch. Assoc. Journ., vol. xli, p. 147.

Sublinguæ: tungeꝺrum, c. 1; undertungeꝺrum, H. but cf. sublinguium, huf (= uvula ?) Abp. Ælfr. vocab., W. i, 157, 28.; and sublingua, uf, ibid., 291, 2.; the little sinew that is under the tongue below, S.

Capitali: heafudponnan (head or brain-pan), c. 1; to the foretooth, Irish gloss. S.; heafodlocan, H. cf. caluarium, forheafod, uel heafodpanne, Abp. Ælfr. vocab., W. i, 156, 8.; caluaria, heafodpanne, *ibid.*, 263, 18.; capitale, heafodpanne, A. S. gloss., *ibid.*, 379, 36.; cf. also ceruicat, wangere (? whang-tooth) heafodp̄., *ibid.*, 482, 16.; cervical et capitale unum sunt, E. 8 E. 30.

Ceotro: ceutro, spiran, c. 1; ceotro, H.; "chautrum, gl. R. 72, Cleop. f. 26*b*, al se þrotbolla, all the throat; probably χόνδρος," *Cockayne*; cf. ceruellum, *id est* ceutrum, brægen (brain), A. S. gl., W. i, 202, 43.; ceutrum, þrotbolla, *ibid.*, 204, 10.; swira, collum, ceruix, A. S. vocab., *ibid.*, 264, 22, 23.; throat, S.

Cartilagini; gristlan, c. 1; H. cf. gartilago, gristle, A. S. vocab., W. i, 265, 16.; cartilago, næsgristle (nose-gristle), *ibid.*, 10, 20.; cartilage of the belly, ensiform cartilage, ?, S.

Sudum, for sudium, *Daniel*, l. c.

Scapulis: gescyldrum (shoulders), c. 1; H.; scapulus, sculdor, A. S. vocab., W. i, 264, 26.

Cubis, "C. H. all for cubitis," *Cockayne*, but I think he is in error; fæꝺmum, c. 1; elnbogan (elbows), H.; cuba occurs in Abp. Ælfr. vocab., W. i, 158, 8. = elboga; cuba,

id est, ulna, elnboga vel hondwyrst, A. S. glosses, *ibid.*, 216, 24.; cuba, elnboga, *ibid.*, 380, 3.; cubis, S.

Pugnos : pugnas, fyste (fist), c. 1 ; H.

Palmos : hondbryda, c. 1 ; folme (palm), H.

Ungibus : unguibus, næglum (nails), c. 1 ; H.

Arctibus : artubus, lioðum, c. 1 ; liðum, H. ; artubus, lioðum, W. i, 510, 32.; artus, lið, *ibid.*, 260, 36.; 307, 5.; 346, 11.

Cata crines : catacrinas, huppbaan, c. 1 ; catas crinas, " the haunches," Irish gl., " catagrinas bleremina mees, gl. C. which is obscure," *Cockayne* ; mid þæm ædrum, H. ; catacrinas, hypban, A. S. gl., W. i, 201, 9.; catacrinis, hupban, *ibid.*, 380, 7, cf. lumbi, hupbanan, A. S. gl., W. i, 439, 28.; cf. "miccli lesse alspa anes handpurmcs hupeban," Brit. Mus. MS. Reg. 4. A. xiv, *ad finem.*

Cambas, homme, c. 1; gambas, W. S.; the hams, Irish gl. S.

Surras ; suras, speoruliran, c. 1 ; scotliran, H. ; sura, spærlira, Abp. Ælfr. vocab., W. i, 160, 18 ; 307, 19 ; surra, scanclira, *ibid.*, 266, 4.; surra, sperlira, A. S. vocab., *ibid.*, 292, 31.; calves of the leg, Irish gl. S.

Femoralia ; genitalia, c. 1 ; upper thighs, Irish gl. S., þeohgepcald, H.

Genuclis ; cniepum (knees) c. 1, " written on an erasure of an older gloss which may have been speorbanum," *Cockayne* ; þeohhþeorfan, H.; cf. geniculi, cneowwyrste, Abp. Ælfr. vocab., W. i, 160, 18.; cf. genisculas, muscellas, E. 10 E. 5.

Polites : poplites, hþeorfban, c. 1 ; hþeorfan, gl. H.; cf. poplites, suffragines, E. 20 E. 35.

Bassibus : basibus, stæpum, c. 1 ; βάσεσιν, *Cockayne ;*

heels, Irish gl. S.; bases, tredelas, vel stæpas, Abp. Ælfr. vocab., W. i, 117, 6; bassis, stepe, *ibid.* 361, 4.

Mentagris : tanum (toes), c. 1 ; mentagra, bituihu, A. S. gl., W. i, 32, 31 .; tan, *ibid.*, 161, 7 .; taum, H.

Iunges : ungues, næglas (nails), c. 1.

Iugulam, ꝺearmgepind, c. 1 ; ꝺearmpind, H.; cf. intestinum, þearm, A. S. gl., W. i, 26, 24.; extale, þearm, *ibid.*, 393, 10.; circuitus, ascensus, gewind, Abp. Ælfr. vocab., W. i, 145, 18 .; plectas, gewind, *ibid.*, 471, 1.;

Pectus culum, for pectusculum ; pectusculum, briostban (breast-bone), c. 1 ; the breast of the palm, Irish gl. S.;

Mamellum : mamillas, briost (breast), c. 1 ; mamillos, paps, Irish gl. S.; tittas (teats), oꝺꝺe sponan, H.; mamillos, titt, W. i, 88, 24 (Kentish); mamilla, tete, *ibid.*, 627, 4.; mammille, tittas, *ibid.*, 265, 6.; 444, 31 .; mamilla, a pape, *ibid.*, 677, 23 .; tit, *ibid.*, 158, 42 .;

Marcem : marsem, "bursan (purse) c. 1, is written on an older gloss erased, read marsem as marsupium," *Cockayne* ; burse, H.; spleen, Irish gl. S.; ? = scrotum.

Reniculos : lundleogan (kidneys), c. 1 ; lundlagan, H.; armpits, Irish gl. S.; ? = testiculos, *Daniel.*

Fithrem : snædelꝺearm (intestine), c. 1 ; H.; extales, *Cockayne* ; indriscain, Irish gl. S.; ? = urethram, *Daniel.*

Obligio : obligia, nettan (the net), c. 1 ; H.; the peritonæum, *Cockayne* ; acromphalum, *Somner* ; inglais, Irish gl. S.; ? = scrotum, or, as Daniel suggests, frænulum præputii.

Toliam : readan, c. 1 ; H.; reada, a swelling in the jaws, *Bosworth*, from *Lye* ; tonsil, *Cockayne.*

Fibras : smæl, c. 1 ; fifras, smæl, H.; sinews, Irish gl. S.

Bucliamini : bucliamine, heorthoman (for heort-hama, the covering of the heart, the midriff), c. 1 ; buclimi amni, hyorthoman, H. ; the Irish gloss is not explained by S.

Iunginam : inguinam, þa sceare, c. 1 ; inguinam, ða scare H. ; the groin, Irish gl. S.

Partes : all the rest of the MSS. read pantes = πάντες, (or pantas, H.) which perhaps makes better sense, but partes may be the best reading after all. The *r* and *n* of this style of Hiberno-Celtic hand are very much alike. The gloss of c. 1 is ealle, of H. alle, of the Irish MS. omnes.

Decim foribus : the author counts the ten *fores* by reckoning the mouth to stand for two, viz., the *trachea* and the *œsophagus* ; if not, then the *umbilicus.* The gloss in c. 1 and H. is, mid ten durum, " with ten doors."

The same remarkable fancy for enumerating the various parts of the body may be observed in " Canones editi sub Edgaro rege," printed in Wilkins' *Concilia*, vol. i, p. 230. " Confiteor omnia corporis mei peccata, cutis, et carnis, et ossis, et nervorum, et renum, et cartilaginum, et linguæ, et labiorum, et faucium, et dentium, et comæ, et medullæ, et rei cujusque mollis vel duræ, humidæ vel siccæ," etc.

APPENDIX D.

Adjustment by King Eadgar of the boundaries between the Old-, New-, and Nunna-Minster, Winchester.

DE AQUIS ꝺ MOLENDINIS CONSTITUTIO REGIS EADGARI.

HER is ge spitulod on ðysum ge prite hú EADGAR cining mid rymette ge dihligean het þa mynstra on ƿINTANCESTRÆ syþþan he hi ðurh Godes gyfe to munuc life ge dyde . ꝺ þet asmeagan het þ̄ nan ðera mynstera þær binnan þurh þet rymet piˀ oˀrum sace næfde . ac gif oˀres mynstres ár ‘on’ oˀres mynstres rymette lege þ̄ þes mynstres ealdor ˀe to þam rymette fenge of eode þæs oˀres mynstres are mid spilcum þingum spylce ˀam hirede ˀæ þa are ahte ge cƿeme þære .

For ˀy ˀonne AþELpOLD[1] bisceop on þæs cinges ge pitnesse ꝺ ealles þæs hiredes his bisceop stoles gesealde tpa ge grynd butan svˀ geate into nipan mynstre ongén ˀes mynstres mylne ˀe stod on ˀam rymette ˀe se cing het ge rymen into ealdan mynstre .

�---7 se abbod ÆþELGAR[2] mid ge ˀeahte ures cyne lafordes ꝺ þes bisceopes Aþelpoldes ꝺ ealles þæs hiredes þa ylcan mylne þe se bisceop seolde ꝺ oˀre þæ hi ær ahtun binnan þære byrig to sibbe ꝺ to sóme gesealde into nunnan mynstre . ꝺ EADGYFE[3] abedesse þæs cinges dohter betehte

[1] Aðelwold, Bishop of Winchester, A.D. 963–984.

[2] Æthelgar, Abbot of New-minster, *circ.* A.D. 965–977.

[3] Eadgyfu, the daughter of King Eadgar, Abbess of Nunna-minster, perhaps the same as St. Edith, see page 7. Thorpe states that Eadgar's illegitimate daughter Eadgyth died Abbess of Wilton.

K

on gen ðone peter scype þe he into niþan minstre be ðes
cinges leafan ge teah . ꝩ ær ðes nun hiredes þes ꝩ him setige
sume mylne adilgade . ꝩ he gesealde þam cinge hund
tpelftig mancæs reades goldes to ðance be foran ÆLFDRYðE[4]
þære hlæfdian ꝩ beforan þam bisceopan Aðelpolde pið þam
lande ðæ seo éa ón yrnð fram ðam norðpealle to þæs
mynstres suðpealle an lencge . ꝩ tpegræ met gyrda brad
ðer ꝥ pæter ærest infylð . þær ꝥ land unbradest is þer hit
sceol beon eahtatyne fota brad .

Dyses ic geann Æþelgare abbode . ꝩ þam hirede into
niþan mynstre for his ge cpemre gchyrsumnesse á on ecnesse .
ꝩ ic halsige ælc ðara ðe eftær me cynerices pealde þurh ða
halgan ðrynnesse þet hyra nan næ úndo þet ic to ðam
haligum mynstrum binnan þære byrig gedon hæbbe . Se
þe ðis þonne apendan pylle ðe ic to sibbe ꝩ to ge sehtnesse
betpeoh þam mynstre geradigod hæbbe oððe þara ðinga þe
on þissan þrim cyrografum ðe on ðissum þrim mynstrum
to spytelungum ge sette syndon . apende hine sé eca drihten
fram heofonan rice . ꝩ sii his punung æfter his forð siðe on
helle pite mid þam ðe symle on ælcre un gepærnesse
blissiað butan hc hit ær his forðsiðe gebete.

Birch, *Cartularium Saxonicum,* No. 1168, from Brit. Mus., Addit. MS. 15350,
fol. 6*b* (the *Codex Wintoniensis*).

[4] Queen of King Eadgar, A.D. 965.

[TRANSLATION.]

H ERE[1] is made known in this writing how EADGAR the king commanded that the monasteries in Winchester should be separated by a space, after that he, by God's grace, turned them to monkish life, and commanded it to be borne in mind that none of the monasteries therewithin should have strife with the others on account of that space ; but if the property of one monastery lay within the space assigned to another monastery, the principal of the monastery which takes to that space should acquire the property of the other monastery for such considerations as should be acceptable to the convent which owned the property.

Therefore, then, ATHELWOLD, Bishop (of Winchester), in witness of the king and all the brotherhood of his diocese, has assigned two plots of ground without the South gate unto New-minster, instead of that minster's mill which stood upon the space which the king ordered to be ceded to the Old-minster.

And ÆTHELGAR, the abbot (of New-minster), with the consent of our royal lord, and of Bishop Athelwold and all his brotherhood, has assigned, for peace and concord, to Nunnaminster the same mill which the bishop gave and another which they formerly possessed within the borough, and to EADGYFU, the abbess, the king's daughter, assigned the same, instead of the water-course which he has diverted

[1] See also a translation by Thorpe in his *Diplomatarium*, p. 231.

K 2

by the king's leave into New-minster (and it formerly belonged to the nunnery), and the channel of which had destroyed a mill of his; and he gave unto the king a hundred and twenty mancuses of red gold in acknowledgement, in presence of the lady ÆLFDRYTH, and in presence of Bishop Athelwold, for the land on which the water runneth, from the north wall to the south wall of the monastery in length, and two meteyards broad where the water first falls in; and where the land is least broad there, it shall be eighteen feet broad.

This grant I unto Æthelgar the abbot and the convent at New-minster, for his ready obedience, for ever in perpetuity. And I beseech each of those who shall rule the kingdom after me, by the holy Trinity, that no one of them undo that which I have done for the holy minsters within the city.

Whosoever, therefore, willeth to avert that which I have counselled for peace and concord between the minsters, or any of the things which are set down in these three chirographs for the guidance of these three minsters, let the eternal Lord turn him away from heaven's kingdom, and let his dwelling, after his departure hence, be in hell-torment with those who likewise rejoice in every discord, unless he atone for it ere his departure.

I.—GENERAL INDEX.

II.—GLOSSARY, UNUSUAL WORDS
AND PHRASES, Etc.

A

abeat = habeat, 109.
aborruisti, 118.
abscisam, 69.
absciso, 69.
acromphalum, 127.
adflictos, 79.
adiutrix, 117.
æcclesia sancta, 118.
ædrum, 126.
aelfae, 109, 110.
aepistolam, 109.
æpulentur, 81.
affigere = affigi, 72.
agonithetas, 91, 121.
aie = agie, 69.
alapam, 52.
alapes, 70.
alapis, 39.
album = alvum, 94.
amin, 109.
amiso, 111.
anale, 92, 124.
anathletas, 91.
ancerman, 121.
ancorman, 121.
angustam = angustiam, 77.
anhelæ, 92, 124.
anile, 92, 124.
anthletas, 91, 121.
apple of the throat, 125.
arctibus, 93, 126.
armpits, 127.
arriculam = auriculam, 46.
artubus, 126.
artus, 121.
ascensus, 127.
aspalax, 90.
audeant = audiant, 90.
aura, 124.
axungia, 123.

B

bases, 127.
basesin, 126.
basibus, 93, 126.
bassibus, 93, 126.
bassis, 127.
bathma, 92,*123.
bathmoi, 123.
batma, 92.
bituihu, 127.
bleremina, 126.
bottom, 123.
brachis = brachiis, 72.
brainpan, 125.
brawa, 124.
breast, 123.
breast of the palm, 127.
breastbone, 127.
breost, 123.
briost, 127.
briostban, 127
bruum, 124.
bucliamine, 94, 128.
bucliamini, 94, 128.
buclimi-amni, 94, 128.
buffo, 27n.
bursan, 127.
burse, 127.

C

cacincaco, 111.
caeagion, 109.
caeia, 109.
caeiseonas, 109.
cæleste = cælesti, 89.
caenyn, 109.
caeyo, 109.
caluaria, 125.
caluarium, 125.

calves of the leg, 126.
cambas, 93, 126.
cantauit = cantabit, 45.
capillis, 122.
capitale, 125.
capitali, 93, 125.
carismata, 73.
carnis, 128.
cartilagini, 93, 125.
cartilaginum, 128.
cartilago, 125.
castatis = castitatis, 107.
catacrinas, 93, 126.
cata crines, 93, 126.
catacrinis, 126.
catagrinas, 126.
catas crinas, 126.
cedere, 39.
cempan, 121.
centro, 93.
ceolor, 125.
ceotro, 93, 125.
cephale, 92.
cephalem, 92, 122.
cepphale, 92.
cernebaris = cernebas, 76.
cernere = cerni, 74.
cerubim, 91.
ceruellum, 125.
ceruical, 125.
ceruicat, 125.
cervix, 122, 125.
ceutro, 93, 125.
ceutrum, 125.
chaladum, 92, 122.
charassum, 92.
chautrum, 125.
chephalem, 92.
cherubin, 114, 117.
cherubinn, 91.
cheruphin, 91.
chin, 124.
chondros, 125.
circuitus, 127.
cirris, 122.
cirrus, 122.
cladam, 92.
cladum, 92, 122.
clunis, 123.
cneowwyrste, 126.
cniewum, 126.
colaphis, 39.
collo, 93.
collum, 122, 125.
coma, 122.
comæ, 128.

comas, 122.
conas, 92, 122.
conficiabantur, 41.
confortans, 45.
conpaginum, 94.
conposuisti, 61.
conputas = computes, 85.
conregnans, 62.
conseruit = conservet, 107.
contra omnibus, 85.
converte = converti, 86.
cora, 121.
crassum, 92, 123.
cuba, 125, 126.
cubiis, 93.
cubis, 93, 125, 126.
cubitis, 125.
culum, 93, 127.
curbasti, 72.
currrens, 41.
cutis, 128.
cynodoxia, 73.

D

damnali, 80.
decim, 94.
decorem = decorum, 87.
de eris, 83.
delinquerim, 65.
delinqui, 66.
dentes, 122.
dentium, 128.
dequicaladum, 92, 122.
diabulus, 109, 110.
dignaveris = ? dignares, 69.
diliciarum, 118.
discendere = descendere, 78, 86.
dispero = despero, 74.
dispicias = despicias, 85.
diuinitum, 44.
double-chin, 124.
draco, 90.
durum, mid ten, 128.

E

eahringum, 124.
eclesiam novam, 119.
edumas, 92.
egan, 122.
effundetur = effunditur, 68.
eghringum, 124.
egipti, 116.

ektutopo, 111.
elboga, 125.
elbows, 125.
elimenta — elementa, 64, 74.
elnboga, 126.
elnbogan, 125.
emigraneum, 124.
emigraneus, 124.
emil, 124.
emisione, 66.
ensiform cartilage, 125.
entrails, 123.
ethung, 124.
eyebrows, 124.
eyelashes, 124.
eyerings, 124.
exaudi me oranti et agenti, 75.
exercitum=exercituum, 61, 75.
exigia, 123.
eximeris=eximeres, 64.
existis=exiistis, 46.
extale, 127.
extales, 127.
exugia, 123.
exugiam, 92, 123.

F

fæðmum, 125.
famula, 114.
famulæ, 118.
faucium, 128.
femora, 123.
femoralia, 93, 126.
fereat=feriat, 92.
fethrem, 94.
fibras, 94, 127.
fifras, 94, 127.
filargia, 73.
filii=fili, 80.
fist, 126.
fithrem, 94, 127.
flæsc toth, 121.
flamen, 124.
flatus, 124.
flicce, 121.
flicci, 121.
flicii, 121.
flitch, 121.
flyk, 121.
fodens, 111.
folme, 126.
foramen, 122.
foramina, 122.
fores, 128.
foretooth, 125.

forheafod, 125.
foribus, decem, 128.
frogga, 27n.
frænulum præputii, 127.
fugient=fugiant, 75.
fyste, 126.

G

gambas, 126.
gartilago, 125.
gast, 124.
gastromargia, *vitium maximum*, 73.
genetalia, 94.
genetrix, 88.
geniculi, 126.
genisculas, 126.
genitalia, 126.
genium=gennum, 68.
genuclis, 93, 126.
gesanco, 123.
gescincio, 123.
gescyldrum, 125.
gewind, 127.
gibre, 92.
gibræ, 121.
gigra, 121.
gigram, 92, 121.
gigran, 92.
gigrars, 121.
gihsinga, 123.
gingifa, 124.
gingis, 92, 124.
gingiuæ, 121.
gingiuis, 124.
gristlan, 125.
gurgilioni, 92, 124.
gurgulio, 124, 125.
gurgulione, 92.
gurguliones, 125.
gurgulium, 125.
gurgustio, 125.
guttore, 92.
guttori, 92.
gybræ, 92.
gygram, 92.
gyrgram, 121.

H

haguswind, 124.
hams, 126.
harundine, 40.
have=ave, 40.
haunches, 126.
head-pan, 125.

L

heafodlocan, 125.
heafodpanne, 125.
heafudponnan, 122, 125.
heels, 127.
heort-hama, 128.
heorthoman, 128.
hnoll, 121.
homme, 126.
honda, 123.
hondbryda, 126.
hondwyrst, 126.
honus=onus, 71.
horrida non horrendo, 78.
hostiaria=ostiaria, 52.
hostium=ostium, 42, 52.
hræctungan, 124.
hringban, 124.
huf, 125.
hupban, 126.
hupbanan, 126.
hupeban anes handwurmes, 126.
huppbaan, 126.
hweorfan, 126.
hweorfban, 126.
hyorthoman, 128.
hypban, 126.
hypeban, 123.

I J

iacor=jecur, 94.
iaris, 92, 122.
ichne, 123.
idrasasimo, 111.
idumas, 92.
iecor trifidum, 94.
inconcusam, 66.
incomprehensibilis, 69.
indigentis potestates=indigentes po-
 testates, 69.
indriscain, 127.
inglais, 127.
ingluuiis=ingluvies, 73.
ingua, 124.
inguinam, 94, 128.
inludebant, 46, 49.
inludentes, 41.
inluserunt, 40.
inluminatrix, 88.
immaculatum, 79.
inmensæ, 61, 117, 118.
inmensam, 79.
inmerita, 61.
inmeritis, 79.
inmici=inimici, 48.

inmortalitatis, 62.
inmundus, 114.
innovaris=innovares, 64
inple, 86.
inponunt, 40.
inrigata, 66.
inrisione, 71.
inrisionem, 71.
intellegant, 90.
intellegentiam, 61.
internas, 92.
internaso, 92, 124.
internasso, 92.
interpelle=interpella, 77.
interfallo=intervallo, 46.
intestine, 127.
intestinum, 127.
iracuntiam, 59.
irides, 124.
iugulam, 93, 127.
iunges, 93, 127.
iunginam, 94, 128.
iuseris=jusseris, 74.

K

kadhalum (*Arab.*), 122.
karitatis, 107.
kedala (*Syr.*), 122.
kephalen, 122.
kidneys, 127.

L

latera, 121
labiorum, 128
lauaberis=laues, 68.
lendnum, 123
lendana, 123.
lenden, 123.
lendena, 123.
lendenban neoþeward, 123.
lendenu, 123.
lendenwyrc, 123.
liberauit = liberabit, 59.
lichoman, 121.
liganam, 92, 122.
limentum, 104.
linguæ, 128.
linguam, 122.
lizanam, 122.
locc unscoren, 122.
loccum, 122.
loins, 123.

loquere = loqui, 85.
lumbare, 123.
lumbi, 123, 126.
lumbia, 123.
lundlagan, 127.
lundleogon, 127.
lurica = lorica, 90, 91, 93.

M

madianum, 92, 123.
malas, 124.
mamellum, 94, 127.
mamilla, 127.
mamillas, 94, 127.
mamillos, 127.
mammille, 127.
manum = manuum, 69, 72 (*bis*).
marcem, 127.
marsem, 94.
marsim, 94.
marsupium, 127.
maxillis, 92.
medulis, 94.
mees, 126.
medullæ, 128.
me non merenti, 75.
mens oblita desideriorum, 66.
mentagris, 93, 127.
meos = meus, 96 (*bis*).
micenas, 122.
micgern, 123.
micgerne, 123.
micgernu, 123.
michinas, 92, 122.
midirnan, 123.
midriff, 128.
minctura, 123.
minuta, 112.
miseris = miseriis, 67.
mukteras, 122.
musca venenosa, 90.
muscellas, 126.

N

nails, 127.
næbbe, 123.
nædle-thyrel, 122.
næglas, 127.
næsgristlan, 124.
næsgristle, 125.
næsthyrel, 122.
nasuum, 96.

nec quisquam eorum velle uel potuisse
 peccare, 61.
ne deseras, 85.
ne discesseris, 85.
ne dispicias, 72.
nefresis, 123.
nenon, 109.
nervorum, 128.
nettan, 127.
nosegristle, 124, 125.
nostril, 122.

O

obligamentum, 94.
obligatio, 116.
obligia, 94, 127.
obligio, 94, 127.
obprobria, 70.
obstruit, 103, 110, 111.
obtulisti, 88.
occurrit = occurret, 43.
ociani, 104.
octogenas = octo, 73.
oculos = oculus, 96.
odibiles, 93.
œsophagus, 128.
oferbruum, 124.
ondwlitan, 122.
onwlite, 122.
oportunitatem, 43. '
ori = ore, 75.
oroth, 124.
orothe, 124.
osogma, 111.
ossis, 128.

P

palm, 126.
palmos, 93, 126.
palpebræ, 124.
palpebris, 92.
pantas, 94, 128.
pantes, 94, 128.
pape, 127.
paps, 127.
partes, 128.
particeps = participes, 82.
patam, 92.
patera, 109.
patha (*Syr.*), 122
patham, 92.
patho, (*Syr.*), 122.

L 2

pattham, 92, 122.
peccata corporis, 128.
peccatrice, 97.
pectus, 123, 127.
pectusculum, 93, 127
pelta, 92, 121.
pelte, 121.
penitrando, 76.
peritonæum, 127
pernas, 92, 121.
perforare=perforari, 72.
pertulere=perferre, 63.
pertulisti, 75.
pes superbiæ, 119.
phiphiron, 111.
piclos, 94.
pigritudini=pigritudine, 68.
pilos, 94.
plectas, 127.
pneuma, 109.
podes, 123.
polites, 93, 126.
poplites, 126.
poposco, 63.
portam =portum (?), 87.
possito=posito, 91.
possumus=possimus, 83.
præberis=præbes ? 64.
præsta mihi licet indignus, 79.
præteribi, 94.
procella, 124.
projecias=projicias, 85.
proratas, 121.
proretas, 91, 121.
proreto, 121.
prumta, 68.
pugnas, 126.
pugnos, 93, 126.
pullutis=pollutis, 93, 77.
pulmone, 94.
pulsisti, 69.
pupillis, 92.

Q

quadragenas=quadraginta, 65.
quadragesimo=—ma, 65.
quattuor, 91.
quod conloca=conloces, 85.

R

rana, 27, 90.
reada, 127.
readan, 127.

redemi=redimi, 68.
redemisti, 89, 118.
redemtor, 62.
redemtorem, 88, 119.
refferendo, 78.
reffero, 61, 63, 67, 68 (*bis.*), 71, 75, 76, 77.
refferre, 65.
reformaris=reformares, 62.
refrigeria, 94.
refrigerii lucis et pacis, 78.
refrigerii pacis et lucis, 87.
refugiatur, 109.
regulus, 27, 90.
remisionem, 68, 69, 78, 82, 85, 87.
renale, 123.
renes, 123.
reniculos, 94, 127.
renum, 128.
repleata=repleatur, 77.
respondis, 40.
restrigantem, 104.
restrige, 104.
rigante, 111.
riganti, 103.
rigantis, 110,
rostro, 123,
rotis, 92, 124.
rubeta, 27, 90.
rysil, 123.

S

sacerdote summo, te habeo, 84.
salis=salus, 67.
sardinoro, 111.
satanæ, 109, 110.
scanclira, 126.
scapolis, 93.
scapulis, 125.
scapulus, 125.
scora, 121.
scotigena, 95.
scotliran, 126.
scorpius, 27, 90.
scrotum, 127.
sculdor, 125.
scyld, lytel, 121.
sennas, 92, 122.
seoruliran, 126.
serabin, 114.
seraphim, 91.
seraphin, 91, 117.
seraphinn, 91.

redemat=redimat, 82.
shoulders, 125.
siaris, 122.
sidan, 123.
sidreaf, 123.
silit, 90.
sinews, 127.
slawerm, 27, *n.*
sla-wyrm, 27, *n.*
slough-worm, 27*n.*
slow-worm, 27*n.*
smœl, 127.
snædelðearm, 127.
somarta, 111.
sonaribus, 92.
sopori=sopore, 66.
soror, 97.
spalagius, 27, 90.
spalangius, 27, 90.
spærlira, 126.
speorbanum, 126.
sperlira, 126.
spina sacra, 123.
sponan, 127.
spongeam, 41.
sputa, 70.
spleen, 127.
steersmen, 121.
stæpas, 127.
stæpum, 126.
stellio, 27*n.*
stepe, 127.
stere, to, 121.
sterne, to, 121.
stioran, 121.
stomachum, 94.
stugontoema, 111.
sublingua, 125.
sublinguæ, 92, 125.
sublinguium, 125.
sudum=sudium, 125.
suffragines, 126.
suggentem=suggerentem, 85.
superciliis, 124.
supplico ut lauaberis me ab injustitia, 68.
suppremo=supremo, 75, 76.
suras, 93, 126.
surra, 126.
surras, 93, 126.
susteneo=sustineam, 84.
swira, 125.
swioran, 122.
swiran, 122, 125.
symbulum, 102.

T

tadde, 27*n.*
tadie, 27*n.*
tadige, 27*n.*
tadpole, 27*n.*
talas, 93.
talias, 92.
talios, 92, 123.
talpa, 90.
tan, 127.
tanum, 127.
tauco, 124.
taum, 127,
tauto, 124.
tautonae, 124.
tautones, 124.
tautonibus, 92, 124.
toad, 27*n.*
teats, 127.
te largienti, 75.
templys, 124.
tempora, 124.
temtamenta, 105.
testiculos, 127.
tete, 127.
thearm, 127.
thearmgewind, 127.
thearmwind, 127.
theeoh, 123.
theoh, 123.
theohgeweald, 126.
theohhweorfan, 126.
thews, 123.
thighs, 123.
throat, 125.
throat-bole, 124.
throtbolla, 124, 125.
throtbollan, 124, 125.
thunwænge, 124.
thunwang, 123.
thunwange, 123, 124.
thunwencge, 124.
thunnwengan, 123.
thunwonge, 124.
thunwongena, 124.
thyrel, 122.
thyrl, 122.
timor, nocturnus, meridianus, 116.
timponum, 124.
timpor, 123.
timpore, 92, 123.
timporum dolor, 124.
timpus, 123, 124.
tittas, 127.
toes, 127.

toeð, 122.
toleam, 94.
toliam, 94, 127.
tonsil, 127.
tooth-holder, 124.
toracem, 94.
tothaflæsc, 121.
tothreoma, 124.
tothreomum, 124.
tothrima, 124.
totuosis, 94.
trachea, 128.
trachelos, 121.
transisti, 105.
trea, 104.
tredelas, 127.
trementem = tremendum, 109.
trichilo, 121.
triphydum, 94.
tua = tuo, 86.
tungan, 122.
tungethrum, 125.
tutella, 92.
tutonibus, 124.
tu venia...pietatis absterge, 65.
tympora, 124.
tympori, 92.

uisicam, 94.
uisionem diuinam ac propheticam, 118.
uisionibus, malis, 118.
uius = huius, 91.
ulna, 126.
umbilicum, 94.
umbilicus, 128.
undertungeðrum, 125.
ungibus, 93.
unges, 93.
ungues, 127.
upper-brows, 124.
upper-thighs, 126.
urethram, 127.
usartete, 111.
usugma, 111.
ut absciditur, 79.
ut concede, 63.
ut concede veniam, 70.
ut digneris, 73.
ut infunde, dirige, adiuua, 80.
ut mens commercia adipisci recurrat, 66.
ut solve, 73.
ut (*redundant*), 76.
uuae, 92, 124.
uvula, 124, 125.

U V

ubae, 92, 124.
uechar = vehar, 95.
uelet = velut, 91.
uenienti = ueniente, 75.
ventrem, 123.
vermis capitis, 124.
ueruens, 104.
uf, 125.
uipera, 90.

W

waist, 123.
wangere, 123.
weolure, 123.
whangtooth, 125.

Z

zelotis, 108.

III.—FIRST WORDS OF THE PRAYERS AND ARTICLES.

(The metrical pieces are indicated by an asterisk.)

Hampshire Record Society.

RULES AND LIST OF MEMBERS.

RULES.

1. The objects of the *Hampshire Record Society* are (1) to print and publish MSS. Records concerning the County of Southampton; (2) to give advice and assistance in preserving and arranging public or private Records and Documents.

2. The Society shall consist of a President (the Bishop of Winchester), Vice-Presidents, a Council, and a body of Members.

3. *The condition of Membership shall be either (1) an annual subscription of 10s. 6d., with a right to a copy of the Annual Report and of some part of the Society's publications, together with the power of purchasing all its publications at a reduced rate; or (2) an annual subscription of £1. 1s., with the right to all the publications of the Society free of cost. Subscriptions will be due on or before 31st December in each year.

4. The affairs of the Society shall be managed by a Council, which shall, out of its own body, nominate Committees for (1) Finance, (2) Publications, and for such other objects as may appear desirable in the interests of the Society.

5. The Council shall be empowered to elect a limited number of Honorary Members.

6. Once a year the Council shall issue a Report of the proceedings of the Society, together with a statement of Income and Expenditure for the year, and this Report shall first be laid before an Annual Meeting of the Members, to be held early in the year, and to be convened in such manner and at such time as the Council may deem best.

7. At such Annual Meeting the Council shall be elected, and all other such business transacted as may be usual at such General Meetings. The Members, in Annual Meeting, shall elect the Officers of the Society.

8. The parts or volumes issued by the Society shall be delivered to all Members who have subscribed a Guinea for the year, and offered to all subscribers of Half-a-Guinea at such reduced rate as shall seem to the Council to be right.

9. No work shall be supplied to any Member unless his subscription for the year has been paid.

10. Back volumes may be obtained by Members at the original cost, and by the public at double that price, without discount, until the stock of any book is reduced to 25 copies, when the Council reserves to itself the power to raise the price.

* In accordance with a Resolution of the General Meeting on July 24th, 1888, that "the double form of Membership should be reconsidered at the end of the first year," the Council, on the 23rd of December last, unanimously recommended that no more 10/6 Subscribers be admitted.

LIST OF MEMBERS.

Denotes Half-Guinea Subscribers (see previous page).

Addison, A., St. Lawrence, Queen's Crescent, Southsea.

Baigent, F. J., St. Barbara's, Winchester.
*Bailey, W., Town Clerk's Office, Guildhall, Winchester.
Barratt, J. G., M.D., M.R.C.P., F.R.C.S., Netley, Southampton.
Barton, C. C., Rownhams, Southampton.
Basing, Rt. Hon. the Lord, F.R.S., Hoddington House, Winchfield.
Bayne, Rev. T. Vere, M.A., Christ Church, Oxford.
Bell, Rev. J. A., M.A., Southampton.
Beach, W. W. B., M.A., M.P., Oakley Hall, Basingstoke.
Benham, Rev. W., F.S.A., B.D., 32, Finsbury Square, London.
Birch, F. C., Clovelly, Winchester.
Blackley, Rev. Canon, M.A., King's Somborne Rectory, Stockbridge.
Blanchard, G. D. B., Malden, Mass., U.S.A.
Blunt, Rev. Canon A. C., M.A., Burghclere Rectory.
Bonham-Carter, J., Adhurst St. Mary, Petersfield.
*Boulcott, Major, Ryde.
Bouverie-Campbell, Colonel P. A. Pleydell, The Beeches, Andover Road, Winchester.
Bowker, F., Jun., 50, Hyde Street, Winchester, (*Treasurer*).
*Boyce, Rev. E. J., M.A., Houghton Rectory, Stockbridge.
Boyson, J. R., Kensington Gardens, London, W.
*Browne, Rev. Barrington Gore, M.A., Michelmersh Rectory, Romsey.
Burrows, Professor Montagu, M.A., Norham House, Oxford.
Byrne, Rev. H. B., M.A., Milford, Christ Church Road, Winchester.

Capes, Rev. W. W., M.A., Bramshott Rectory, Liphook.
*Cardew, A., M.A., The Deanery, Winchester.
Carnarvon, Right Hon. the Earl of, F.S.A., D.C.L., Highclere Castle, Newbury.
Carteret, Lieut.-Col. Malet de, Vinchelez de Bas, St. Ouen's, Jersey.
Causton, Rev. F. J., M.A., Petersfield.
Cave, Herbert, 51, Waldegrave Park, Twickenham.

Cave, T. Sturmy, Yateley, 51, Waldegrave Park, Twickenham.
Chevalier, Rev. W. A. C., St. Peter's Rectory, Winchester.
Chute, Chaloner W., M.A., The Vyne, Basingstoke.
Clement, Rev. Canon, M.A., S. Ouen's, Jersey.
Clutterbuck, Rev. R. H., Knight's Enham Rectory, Andover.
*Cockayne, G. E., M.A. F.S.A., Norroy King at Arms, Herald's College,
 Queen Victoria Street, London.
Cole, H. D., 15, Highfield Villas, Winchester.
Collier, Rev. Canon, M.A., F.S.A., Chilbolton.
Conybeare, Rev. C. H., M.A., The Rectory, Itchen Stoke.
Cooper, Rev. T. S., M.A., Stonehurst, Chiddingfold, Godalming.
Cope, Rev. Sir William, Bart., M.A., Bramshill Park, Hertfordbridge, Hants.
Corpus Christi College, Oxford, Library of
Cotesworth, W. C., Abbotsworthy Park, Winchester.
*Crichton, Lieut.-Col. The Hon. H. G., Netley Castle, Southampton.
*Croft, W. B., M.A., The College, Winchester.
Cubitt, Mrs. Lewis, Kit's Croft, Eversley, Winchfield.
Currie, Rev. Sir F. L., M.A., Old Alresford Rectory, Alresford.

*Darwin, W. E., J.P., B.A., F.G.S., Bridgenorth, Bassett, Southampton.
Davies, Rev. J. Silvester, M.A., F.S.A., The Vicarage, Enfield Highway.
Davies, Rev. T. L. O., M.A., Peartree Green Vicarage, Woolston, South-
 ampton.
Dickins, Rev. H. C., M.A., St. John's Rectory, Winchester.
*Du Boulay, Rev. J. T. H., M.A., Southgate Hill, Winchester.
Durst, Rev. Canon, M.A., The Close, Winchester.
Dymond, T. K., 4, Queen's Terrace, Southampton.

Earle, B. N., M.B., The Soke, Winchester.
Earwaker, J. P., M.A., F.S.A., Pensarn, Abergele, North Wales.
Earwaker, R., Westmeon, Petersfield.
East, R., Connemara, Victoria Grove, Southsea.
Eddy, Rev. C., M.A., Bramley Rectory, Basingstoke.
Egerton, Capt. Frederick, R.N., Cheriton Cottage, Alresford.
Eliot, Rev. Canon, M.A., Holy Trinity Vicarage, Bournemouth.
Elwes, Capt. G. R., Bossington, Bournemouth.
Elwes, Rev. E. L., M.A., Over Combe, Liss.
Empson, C. W., M.A., 3, Cleveland Gardens, Hyde Park.
Esdaile, W. Clement D., M.A., Burley Manor, Ringwood.
Eve, R., Aldershot.
Executors of, Eversley, Rt. Hon. the Viscount, 114, Eaton Square, London.
Eyre, Rev. W. L. W., M.A., Swarraton Rectory, Alresford.
Eyre, G. E. B., Warrens, Bramshaw, Lyndhurst.

Fearon, Rev. W. A., D.D., The College, Winchester.
Ffytche, J. Lewis, F.S.A., The Terrace, Freshwater Bay, I.W.
*Firmstone, Rev. E., M.A., Hyde Street, Winchester.

Fitz Gerald, H. Purefoy, North Hall, Preston Candover.
Floud, Rev. T., M.A., Overton Rectory, Hants.
Foljambe, Cecil G. S., Cockglode, Ollerton, Newark.
*Fort, J. A., M.A., The College, Winchester.
Foster, W. E., F.S.A., Lindum House, Aldershot.
Freshfield, Edwin, D.C.L., F.S.A., 5, Bank Buildings, London.
Furley, J. S., M.A., 10, College Street, Winchester.

Gandy, Rev. R. N., M.A., St. Margaret's Rectory, Canterbury.
Gibbon, Rev. Canon, M.A., Kingsworthy Rectory, Winchester.
*Gilbert, H. M., Above Bar, Southampton.
*Gillson, Rev. S., M.A., Itchen Abbas Rectory, Alresford.
Goble, E., Fareham.
*Godwin, Rev. G. N., M.A., 4, Cheesehill Street, Winchester.
Green, H. G., Laverton House, Hill, Southampton.
Greenfield, B. W., F.S.A., 4, Cranbury Terrace, Southampton.
*Griffith, C., M.A., Norman Mede. Winchester.
*Gudgeon, R. H., The Piazza, Winchester.
Gudgeon, G., Hyde Park Road, Winchester.
Guildford, Rt. Rev. The Bishop of, D.D., The Close, Winchester.
Gunning, Rev. Canon L., B.A., 9, St. Peter's Street, Winchester.

Haden, Francis Seymour, Woodcote Manor, Alresford.
Haigh, Venerable Archdeacon. M.A., Newport, Isle of Wight.
Hammans, H., The Lodge, Clatford, Andover.
Harcourt, Rt. Hon. Sir W. Vernon, M.A., M.P., Malwood Castle, Lyndhurst.
Hardy, H. J., M.A., The College, Winchester.
Harris, C. E., Tylney Hall, Winchfield.
Hartley Institute, Library of the, Southampton.
*Hawkins, Rev. C. H., M.A., Southgate House, Winchester.
Heathcote, Rev. Gilbert, M.A., College Street, Winchester.
Hellard, A., Municipal Offices, Portsmouth.
Hervey, Rev. T., M.A., Colmer Rectory, Alton.
Heygate, Rev. Canon, M.A., Brighstone Rectory, Isle of Wight.
Hill, Rev. J. H. du Boulay, M.A., Downton Vicarage, Salisbury.
Hodder, R. E., Norcot Villa, Reading.
Holding, W., Burghclere Manor, Newbury.
Hovenden, R., F.S.A., Heathcote, Park Hill Road, Croydon.
Hudson, Rev. J. Clare, M.A., Thornton Vicarage, Horncastle,
Humbert, Rev. Canon, M.A., St. Bartholomew Hyde Vicarage, Winchester.

Illingworth, S. E., Borough Court, Winchheld.

*Jacob, Canon E., M.A., The Vicarage, Portsea.
Jacob, Miss Gertrude, 8, The Close, Winchester.
Jacob, W. H., Magdala Villa, Christ Church Road, Winchester.

*Jeans, Rev. G. E., Shorwell Vicarage, Newport, Isle of Wight.
*Jeffreys, A. F., B.A., M.P., Burkham House, Alton.
Jervoise, Lieut.-Col. H. Clarke, Idsworth, Horndean.
Jervoise, F. M. E., Herriard Park, Basingstoke.
Johnson, H. G., *Hants Chronicle* Office, Winchester.
Johnston, J. Lindsay, East Bridge, Crondall.

Kensington, T., M.A., Culver's Close, Winchester.
Kinch, Rev. A. E., M.A., The Rectory, Farnborough.
King, F. H., 12, Jewry Street, Winchester.
King, Sir William D., Lynwood, Southsea.
Kingsmill, W. H., M.A., Sydmonton Court, Newbury.
Kirby, T. F., M.A., 46, Christ Church Road, Winchester.
Kitchin, Very Rev. G. W., D.D., The Deanery, Winchester.
Kitchin, J. P., The Manor House, Hampton, Middlesex.
Kitchin, T. M., Great Down, Seale, Farnham.
Knight, Montagu, M.A., Chawton House, Alton.

Lampen, Rev. A. G. N., B.A., The Worthy's, Winchester.
Lee, Rev. Godfrey, M.A., Warden of Winchester College.
Lee, Rev. Canon J. Morley, M.A., Botley Rectory, Southampton.
Lefroy, C. J. Maxwell, Itchel Manor, Crondall.
*Le Mesurier, Rev. Canon, M.A., Bembridge Vicarage, Isle of Wight.
*Lempriere, Rev. W., M.A., Rozel, Jersey.
Lloyd, W. T., The Square, Winchester.
Lock, Rev. Campbell, M.A., Chalton Rectory, Horndean.
Lomer, Cecil W., Rossmore, Shirley, Southampton.
London, Library of the Corporation of City of, Guildhall, London, E.C.
Long Island Historical Society, Brooklyn, New York, U.S.A.
 (G. Hannah, *Librarian*).
Lowth, Rev. A. J., M.A., Charleville, Edgar Road, Winchester.
Lucas, Rev. W. H., M.A., Aspenden, Bournemouth.
Lymington, Viscount, M.P., Hurstbourne Park, Whitchurch.

*Madge, Rev. F. T., M.A., Winchester (*Secretary*).
Magdalen College, Library of, Oxford (Rev. H. A. Wilson, Librarian).
*Marshall, Rev. R. T., M.A., St. James' Terrace, Winchester.
Martin, Rev. H., M.A., The Training College, Winchester.
Master, Rev. G. S., M.A., Bourton Grange, Flax Bourton, Bristol.
Michell, Colonel, Brading, Isle of Wight.
Mildmay, Sir H., Bart., Dogmersfield Park, Winchfield.
Millard, Rev. Canon, D.D., Basingstoke.
Mills, J., Holly Hill, Yateley, Blackwater.
Milroy, Rev. A. W., M.A., West Cowes, Isle of Wight.
Minns, Rev. G. W. W., LL.B., Weston, Southampton.
Moberly, Rev. H. E., M.A., St. Michael's Rectory, Winchester.

Moens, W. J. C., F.S.A., Tweed, Lymington.
Moor, Rev. J. Frewen, M.A., Ampfield Vicarage, Romsey.
Moss, R., M.P., Elm Lodge, Bursledon, Southampton.
Musgrave, Rev. Canon Vernon, M.A., Hascombe Rectory, Godalming.

*Nash, Rev. J. P., M.A., The Rectory, Bishopstoke.
New College, Library of, Oxford.
Northbrook, Rt. Hon. The Earl of, D.C.L., G.C.S.I., Stratton Park, Winchester.
Napier, Rev. F. P., Emsworth Rectory, Hants.

Payne, W., Woodleigh, The Thicket, Southsea.
*Palmer, Rev. J. N., M.A., Bembridge, I.W.
Pember, E. H., D.C.L., Q.C., Vicar's Hill, Lymington.
*Phillimore, W. P. W., 124, Chancery Lane, London.
*Phillips, C. B., M.A., Culverlea, Winchester.
Plummer, Rev. C., M.A., Corpus Christi College, Oxford.
Pointer, G. H., Highcroft, Winchester.
Poore, P. H., Highfield, Andover.
Portal, Wyndham, Esq., Malshanger Park, Basingstoke.
Portal, William W., Southington, Overton.
Portsmouth, Free Public Library of (Tweed D. H. Jewers, *Librarian*).
*Potter, T., The Grange Works, Alresford.
Pratt, David, Esq., Palace Gate, Odiham, Hants.
Prideaux-Brune, Rev. E. S., Rowner Rectory, Fareham.

Queen's College, Oxford, Library of

*Ramsay, W., M.A., Clevelands, Basset, Southampton.
Ravenhill, W. W., 10, King's Bench Walk, Temple.
Reeve, Henry, C.B., D.C.L., F.S.A., Foxholes, Christchurch, Hants.
*Rendall, M. J., M.A., 57, Kingsgate Street, Winchester.
Richards, Rev. H. M., M.A., Betchworth, Winchester.
Richardson, Rev. G., M.A., The College, Winchester.
Rogers, Professor J. E. Thorold, M.A., 8, Beaumont Street, Oxford.
Ruck, W. E., 8, Courtfield Gardens, South Kensington, S.W.
Rudd, Rev. E. J. S., M.A., Rectory, Freshwater.
Rycroft, Sir Nelson, Bart., Kempshott Park, Basingstoke.
*Rye, Walter, Winchester House, Putney.

Salter, S. J. A., F.R.S., Basingfield, near Basingstoke.
*Sapte, Venerable Archdeacon, M.A., Cranleigh, Surrey.
*Sclater, P. L., M.A., F.R.S., Odiham Priory, Winchfield.
Scott, A. J., M.A., Rotherfield Park, Alton.
Sealy, E. F., Clevedale, Christ Church Road, Winchester.
Sewell, Rev. J. E., D.D., Warden of New College, Oxford.

Seymour, Rev. C. F., M.A., Winchfield.
Shelley, Sir E., Bart., Avington Park, Winchester.
*Shore, T. W., F.G S., F.C S., Hartley Institution, Southampton.
Shute, G. B. H., Yateley.
Smith, Rev. A. Fowler, D.D., Thetford.
Smith, Rev. Clement, B.A., Hedge End Vicarage, Botley, Southampton.
Smith, W. R., Greatham Moor, West Liss.
*Sole, Rev. A. B., M.A., St. Thomas Rectory, Winchester.
Steel, H. C., M A., Culver's Close, Winchester.
Stilwell, G. Holt, Hilfield, Yateley.
Stilwell, J P., Hilfield, Yateley.
*Stocker, Rev. W. H. B., M.A., Ovington Rectory, Alresford.
Stooks, Rev. C. D, M.A., Yateley Vicarage, Blackwater.
Stopher, Mr. Alderman, High Lea, Winchester.
Summer, Rev. E., B.D., Brading Vicarage, Isle of Wight.

Thoyts, Rev F. W., M.A., Ashley Lodge, Kenilworth Road, Leamington.
Thresher, Rev. J. H., M.A., 29, Jewry Street, Winchester.
*Thresher, Commander W., West Moor, Poole Road, Bournemouth.

Verney, Lieut.-Col. G., Clochfaen, Llanidloes, North Wales.
Virtue, Right Rev. J, Bishop of Portsmouth, Bishop's House, Portsmouth.

Walpole, Chas. Vade, Broadford, Chobham.
*Warburton, Rev. Canon, M.A., The Close, Winchester.
Warner, J. C., M.A., Sydney House, Beaufort Road, Winchester.
Warren, W. T , 85, High Street, Winchester.
Wellington, His Grace The Duke of, Strathfieldsaye, Mortimer, R.S.O
West, Col. F. Cornwallis, M.P., Lord Lieutenant of Denbighshire, Newlands, Lymington.
White, H , Shawford, Winchester.
White, Rev. R. A. R., M.A., Titchfield Vicarage, Fareham.
Whyley, Rev. F., M.A., The Vicarage, Alton.
Wickham, Rev. C. T, Twyford, Winchester.
Wickham, W., M.A., Binsted Wyck, Alton.
Wilkin, G., Warren Corner, Farnham, Surrey.
Wilkinson, H., Frankfield, Seal Chart, Sevenoaks.
*Williams, Rev. G. F., M.A., The Training College, Winchester.
Willis, General Sir George H. S , K C B., Government House, Portsmouth.
Wilson, Rev. Sumner, M.A., Preston Candover Vicarage, Basingstoke.
Winchester, Right Rev. The Lord Bishop of, Farnham Castle, Surrey.
Winchester Cathedral Library.
Winchester College, Moberly Library.
Winchester (Corporation of the City) Free Library Committee (per W. Bailey, Esq.).

M

Wooldridge, C., Shawford Downs, Winchester.
Wright, R. S,, M.A., Q.C., Headley Park, Liphook.
*Wright, Venerable Archdeacon, M.A., Greatham Rectory, Petersfield.
Wynyard, W., Northend House, Hursley, Winchester.

*Yonge, Miss C., Elderfield, Otterbourne, Winchester.

———

The Secretary begs that his attention may be called to any inaccuracies in the above list.

Ingram Content Group UK Ltd.
Milton Keynes UK
UKHW020233210623
423745UK00006B/234